예술
상인

장터로 뛰어든 예술가 이야기

예술
상인

영혼의 날개

"꿈꾸지 않는 인간은 서서히 미쳐간다."

– 토마스 돌비(Thomas Dolby)

　현대 사회 속에서 어떻게 하면 클래식음악이 대중들에게 보다 편안하게 다가가고 소화될 수 있을지에 대해 오랫동안 고민한 결과가 바로 예술가 정경의 [예술상인]이다.

　명백하게 구분 지어진 대중음악과 고전음악. 한쪽은 경제적, 시간적 여유를 갖춘 이른바 상류층의 문화인 반면 다른 한쪽은 아무렇게나 즐기는 '품격이 부족한 예술'이라는 극단적인 인식이 만연한 현 세태를 진지하게 마주하고 숙고했음이 그의 문장 하나하나에서 느껴진다.

　그는 단 한 명의 관객일지라도 그 마음 속에 자리한 고전음악과 대중음악의 경계를 허물고자 두 분야 간의 조화로운 융화에 상당한 노력을 기울이고 있다. 특히 오페라와 드라마를 접목한 '오페라마'라는 새로운 장르를 창조하여 다양한 클래식 작곡가들을 대중이 쉽게 받아들일 수 있도록 소개하며 관객들과 사사로이 소통하는 모습은 획기적일 뿐 아니라 신선하게 다가온다.

　다양한 형태의 예술이 소비되고 나아가 대중의 삶 속에 녹아 들어 삶을 더욱 풍요롭게 만들기 위해서는 우선 '재미'가 있어야 한다. 예술을 향유하기 위해 대단한 사전 지식이 필요하고 그러한 진입장벽을 넘기 위해 큰 희생이 필요하다면, 전혀 취향에 맞지 않고 즐겁지 않은데 남들의 이목에 신경을 쓰며 향유하는 척을 할

뿐이라면 예술은 사양의 길에 접어들 수밖에 없다. 관객들이 진심으로 예술을 즐길 수 있는 방법을 찾아내는 것이 바로 예술가의 역할이라면 예술인 정경은 그 누구보다도 앞장서서 예술인으로서의 도리와 사명을 추구하고 있다고 생각한다. 예술가로서 지켜야할 근본적인 가치와 신념을 훼손하지 않고 지키는 동시에 겸손함과 책임감, 관객을 무엇보다도 우선적으로 생각하는 마음의 중요성은 [예술상인]에도 잘 언급되어 있다.

[예술상인]에서는 시대의 흐름에 맞게 예술도 변화해야 한다고 말한다. 사회를 꿰뚫는 작품 창작에 고뇌하는 동시에 자본주의적 현실을 도외시하지 않는 경영학적 관점을 갖춘 예술과 예술인이 필요한 시점이라고 강조한다. 나아가 더욱 많은 대중들이 고전예술을 친숙하게 느끼기 위해서는 홍보와 마케팅에도 적극적인 예술경영학적 마인드가 필수적이라고 역설한다.

그가 소장으로 있는 오페라마 예술경영연구소에서 주최한 '정신나간 작곡가와 kiss하다' 베토벤편 공연에 참석했을 때 나는 적잖은 충격을 받았다. 대부분의 경우 지루했던 클래식공연이 그렇게 관객과 소통한다는 사실이, 그로 인해 관객들 역시 능동적으로 고전예술을 즐길 수 있게 된다는 사실이 생소하고 또 놀라웠다. 항상 수동적인 청취자로 객석에 앉아만 있던 나 자신이 생동하는 공간에서 중요한 역할을 맡은 듯한 느낌을 받는 것이었다.

본 [예술상인]은 평소 거침없고 목소리가 큰 예술가 정경이 조곤조곤 설득력 있게 이야기를 풀어가는 앞으로도 몇 없을 희귀한

무대라는 생각이 든다. 그가 기꺼이 공유하고 함께 이야기를 나누고자 하는 가치관과 신념을 겪으면서 나는 몇 번이고 '그래, 이래야지!'라며 마음 속 무릎을 탁 치곤 했다. 앞으로 펼쳐질 이 새로운 예술상인의 행보가, 나는 지나치게 기대된다.

고려대학교 국제대학/대학원장 **김은기**

‖ Contents

자화상

과거

현재

미래

자화상

"용기를 조심스럽게 시험하는
방법은 존재하지 않는다."

– 애니 딜라르

연緣에 대하여,

예술인의 인연 이야기

어느 콩쿠르 결선 날이었다. 결선까지 진출한 성악도는 나를 포함해 모두 네 명. 당시 나의 목표는 그저 입상이었다. 쉽게 말해 꼴찌만은 면하자는 각오였다. 행운이 따랐다고 표현하기엔 타인의 불운이었지만 내 바로 앞 순번의 참가자가 공연 중 가사를 잊어버리는 중대한 실수를 범했다. 그는 이미 평정심을 잃은 듯했다. 그가 가사를 다시 생각해내기까지는 꽤 오랜 시간이 걸렸고, 급기야 연주를 중단해야 하는 상황까지 맞게 되었다.

대학 입시나 실기 시험과 달리 콩쿠르는 예술가의 실연(實演, live performance)을 바탕으로 평가하는 방식이기 때문에 공연 중 가사를 잊거나 연주가 중단되는 상황은 곧 탈락을 의미함과 같다. 앞선 무대의 어수선한 분위기에 휘말리지 않기 위해 마음을 차분히 가다듬은 덕분에, 나는 큰 실수 없이 무대를 마칠 수 있었다.

과연 결과는? 예상 밖이었다. 내가 입상하지 못할 수도 있다는 부분은 충분히 예상 가능한 범위였다. 그러나 누구도 부정할 수 없는 큰 실수를 범한 그 참가자가 1위에 입상하다니 상상조차 할 수 없는 결과였다. 대자보 4위 자리에 선명하게 적혀있는 내 이름 두 글자가 주던 그 실망의 순간을, 나는 영원히 잊지 못할 것이다.

그날의 일을 이야기할 때면 주변 사람들은 하나같이 '학연(學緣), 지연(地緣), 혈연(血緣)'이라는 단어들로 상황을 판단한다. 당시 나를 제외한 나머지 세 명의 결선 진출자가 모두 같은 학교 출신이고, 심사위원 대다수가 그들의 지도 교수라는 풍문도 지인들의 주장에 무게를 실어주는 듯했다.

그러나 예술가로서, 그 이전에 한 인간으로서, 나는 그와 같은 부조리함의 가능성을 핑계 삼아 자신의 부족함을 덮거나 자위하고 싶지 않았다. 내가 꼴찌를 한 것은 오직 나 자신의 실력이 부족했기 때문이요, 설령 그와 같은 연(緣)이 그림자 속에 존재했다 할지라도 그 모든 것들을 압도할 만큼의 기량을 갖추지 못한 나의 책임이었다. 핑계와 가정(假定), 그리고 상황에 대한 합리화는 적어도 내가 꿈꾸는 이상적인 예술인이 지녀야 할 덕목에 존재하지 않았다.

나는 지난날의 아픈 경험을 소중한 발판으로 여긴다. 그날의 사건은 당시 군대에서 돌아와 실력에 자만하고 있던 나를 깨우는 경종이었다. 그때 흘린 눈물은 오늘의 예비 예술인들이 흘리고 있는 눈물을 닦아줄 수 있는 손길로 성장했으며 그들의 눈물은 훗날 또 다른 누군가를 향한 따뜻한 손길로 성장할 것임을 믿는다.

수많은 공연과 방송 출연 등은 평범한 나를 실제보다 커 보이도록 조명한다. 그러나 무대를 벗어난 곳에서의 나는 아직도 어떻게 하면 노래를 조금 더 잘할 수 있은지 머리를 쥐어뜯으니 고민하고, 뛰어난 성악가들을 존경하는 동시에 질투하고, 사소한 일상과 일정에 감동

을 느끼는 평범한 예술인에 지나지 않는다.

예술가 정경은 연(緣)을 바탕으로 자라 왔다. 따라서 연(緣)이라는 것을 부정적으로 보지 않는다. 이는 학연, 지연, 혈연을 옹호하는 것과는 거리가 멀며 그로 인해 부당한 피해자가 발생해서는 안 될 것임을 역설하는 바이다.

내가 긍정하고자 하는 연(緣)이란 바로 '인연(因緣)'을 말한다. 내 부족한 노래에 감동을 받았다며 또 다른 무대에 초청해주시는 인연. 어떤 방송에서 나를 처음 봤는데 자신들이 기획하는 프로그램에 적격일 것이라는 판단이 들었다는 인연. 지쳐 힘들어 쓰러져 있을 때 항상 응원한다는 작은 말 한 마디로 다시금 나를 일으켜 세워주는 소중한 인연. 이 모든 인연 하나하나가 과거 넘어졌던 나의 눈물을 닦아주고, 일으켜 세워 다시 힘을 낼 수 있게 하여 오늘, 이 자리, 이 순간까지 무사히 올 수 있게 해 준 소중하고 귀한 '연(緣)'이었음을 믿어 의심치 않는다.

"이룰 수 없는 꿈을 꾸고,
이루어질 수 없는 사랑을 하고,
이길 수 없는 적과 싸우고,
견딜 수 없는 고통을 견디며,
잡을 수 없는 저 하늘의 별을 따자."

– 미겔 데 세르반테스의 소설, '돈 키호테(Don Quixote)' 中

오페라마란 무엇인가 (上)

얼마나 좋은 의도와 목적을 품었는가 와는 무관했다. '짝퉁', '아류' 등의 매서운 어휘는 야심차게 시작한 오페라마가 단골처럼 달고 다니던 수식어였다. 장르 간 융합이기에 정통 '오페라'의 요소도, '드라마'적인 요소도 모두 빈약하다는 비판이 쏟아졌다.

 이 새로운 공연 형식의 정체성을 의심하는 비난 역시 존재했다. 날선 화살이 젖먹이나 다름없는 오페라마에 쏟아지는 동안 그에 담긴 신념이나 의미가 무엇인지, 이에 대해 깊이 있게 이해하려는 진지한 시도는 거의 찾아볼 수 없었다.

결론부터 이야기하자면 오페라마는 단순히 하나의 공연 형태만을 일컫는 것이 아니다. 그것은 대중문화와 더불어 '클래식'이라 불리는 고전의 입지를 되살리고 바로잡아 새로운 생명을 불어넣고자 하는 이상을 가진 일종의 르네상스 운동이다.

 먼저 오페라마(Operama)의 어원에 대해 짚어볼 필요가 있다. 쉬이 연상할 수 있는 것처럼 오페라마라는 단어는 오페라(Opera)와

드라마(Drama)의 어순과 음절을 부분적으로 취한 복합어이다. 때문에 오페라와 드라마의 장르적 특색을 모두 갖췄을 것이라는 단편적인 오해를 받기도 한다.

오페라마에 함축된 '오페라'는 이탈리아에서 비롯된 정통 오페라를 필두로 한 과거의 모든 '고전(Classic)'을 상징하는 동시에 환유(換喻)한다. 또한 미국에서 탄생하여 현대 문화 흐름의 선봉에 서 있다고 할 수 있는 '드라마'는 '현대 대중문화(Modern & Contemporary Pop Culture)' 전체를 상징하고 의미한다. 즉, 오페라마의 어원은 고전과 현대의 조화로운 융화를 상징하며 그에 궁극적인 목표를 두고 있다.

32p에서 이어집니다.

예술가, 혹은 사기꾼

그 무엇이라 불리어도,

 예술이란 일정한 재료와 양식, 기교를 바탕으로 한 인간의 창조 활동이며, 그러한 활동가를 두고 예술가라 한다. 따라서 넓은 의미의 예술에는 모든 인간 활동이 포함된다고 말할 수 있다. 많은 것이 그렇듯 예술이라는 영역 역시 역사의 흐름 속에서 일정한 틀을 갖추기 시작했다. 이와 같은 틀을 두고 오늘날 우리는 클래식, 혹은 고전(古典)이라 일컫는다.

 고전 예술을 추구하는 예술가는 늘 내적 갈등과 함께한다. 화려한 무대에 올라 영광을 누리지만 무대라는 이름의 벽을 허물고 관객에게 다가가고픈 욕망을 지니고 있다. 이 욕망은 그것을 온전히 표현하고자 하는 예술가로 하여금 동종 업계인들의 비판에 직면하게 만들기도 한다. 사기, 짝퉁 등의 날 선 단어는 물론 돈 몇 푼에 영혼을 팔았다는 표현도 심심찮게 오간다.

 사기꾼이라는 단어의 사전적 정의는 '습관적으로 남을 속여 이득을 꾀하는 사람'이다. 즉 피해를 보는 사람이 존재해야 한다. 기호 차원에서의 호불호는 존재할지언정 대중에게 다가서고자 하는 나의 열정으로 인해 피해자가 발생한 적은 없다.

"범인(凡人)은 진실을 은폐하기 위해 거짓을 말하지만, 예술가는 진실을 전달하기 위해 거짓을 만들어낸다"는 말이 있다. 예술은 매력적인 거짓이다. 오페라건 뮤지컬이건 대중가요 무대건 형식은 그리 중요치 않다. 핵심은 '무엇을 전달하고자 하는가'에 있다. 고전이 고전으로 남아있을 수 있는 이유는 새로운 요소나 시대와의 교류를 일정 수준 이상 허용하지 않기 때문이며, 이는 동시에 고전이 고전으로만 남아있을 수밖에 없는 한계이기도 하다. 수백 년 전의 시대정신을 담은 작품은 고귀하고 아름답지만 때론 오늘날의 정서와 부합하지 않기에, 관객들과 일정 수준 이상의 공감대를 형성하기 어렵다.

인정하고 싶지 않지만 현실을 직시하면 이 나라에서 고전 예술의 위상이란 더 이상 저점이 없을 정도로 바닥에 놓여있다. 얼마 전 만난 한 초등학생은 아이돌 그룹의 최신곡과 안무를 줄줄 외고 있었지만 최근 2~3년간 기억나는 클래식이라고는 학교 쉬는 시간에 울리는 종소리, '엘리제를 위하여'가 전부라고 말했다. 오히려 그 꼬마 친구에게 고마웠다. 울려 퍼진 종소리가 베토벤이 작곡한 곡의 한 소절이라는 사실을 기억해 주었다는 것. 그것만으로도 나는 예술인으로서 희망을 보았다.

어느 순간부터 모두가 한 배를 타고 서서히 침몰해가는 것처럼 보였다. 어떻게든 움직여야겠다고 생각했다. 온 배를 뒤져 뗏목이라도 만들 수 있는 재료를 모았다. 지지해 주는 사람도 있었지만 모두를 혼란에 빠뜨리고 선동한다며 선실 창문 너머로 손가락질하는 사람들도

있었다. 그러나 그 가운데 단 한 명도 정작 내 앞에 와서 직접 말리거나 옳지 않은 일이라며 제지하는 사람은 없었다. 뒷이야기와 풍문뿐이었다. 사기꾼이어도 좋다. 협잡꾼이어도 좋고 선동가로 불린다 할지라도 그 또한 좋다. 평가나 험담은 중요치 않다. 옳다고 느끼는 일을 할 뿐이다. 무릇 예술가의 삶이란 그런 것이다.

나는 예술가의 길을 걷기 시작한 순간부터 현대인의 삶을 보다 온전히 표현하고 담아내어 그들의 마음을 감동으로 어루만질 수 있는 새로운 장르와 시장을 개척하고 싶었다. 그저 옛 틀을 지키기 위해 가슴속에 꿈틀대는 예술가로서의 혼과 사명을 저버릴 수는 없었다. 결국 '오페라마'라는 새로운 융합 장르를 만들고, 그 이름하에 연구소를 설립하기에 이르렀다.

급속으로 성장하는 K-pop(케이팝) 시장부터 새로운 트렌드를 불러일으킨 '허니버터칩'에 이르기까지, 장르를 불문한 새롭고 획기적인 도전들에 대해 숙고한다. 더 이상 예술가 본인만의 만족을 위함이 아닌, 클래식을 향유하는 소수만을 위한 잔치가 아닌, 대중과 함께 클래식을 소비할 수 있도록 예술인 정경의 도전은 계속될 것이다.

"진실만을 말할 수 있다면 거짓을 기억하느라
힘을 낭비하지 않아도 된다."

– 마크 트웨인

고전예술 (Classical Art)

철학자 헤겔이 그의 저서『미학』에서 정의한 '고전예술'은 고대 그리스 예술을 지칭한다. 본 [예술상인]에서는 근대 시기까지의 음악, 회화, 무용 등의 기존 모든 예술 활동을 지칭하는 표현으로 사용하였다.

'범인(凡人)은 진실을 은폐하기 위해 거짓을 말하지만, 예술가는 진실을 전달하기 위해 거짓을 만들어낸다'

영국 출신의 만화가 앨런 무어(Alan Moore)의 작품인 브이 포 벤데타(V for Vendetta)에 등장하는 인용구이다. 원작에서는 범인(凡人)을 '정치인'으로 표현하기도 하였다.

엘리제를 위하여

베토벤이 작곡한 「피아노 솔로를 위한 바가텔 A단조 WoO 59」의 별칭으로 전 세계에서 가장 귀에 낯익은 멜로디로 자리를 잡을 만큼 널리 알려져 있다. 제목의 '엘리제'라는 여인에 대해서는 의견이 분분하지만 베토벤이 청혼을 건넸던 테레제 말파티(Therese Malfatti)라는 여인의 이름이 잘못 옮겨 적힌 것이라는 설이 유력하다. 다만 자필 악보가 분실되어 정확한 진위 여부는 가리기가 어려워졌다.

광대는 지칠 수 없다

예술가가 말하는 광대로서의 신념

부모님과 마주 앉은 자리에서 이런 말씀을 드린 적이 있다. "저는 이 집안의 장남인 동시에 관객들의 광대입니다. 만일 제가 저에게 주어진 두 가지 역할 중 하나를 골라야 한다면, 저는 주저 없이 관객의 광대일 수밖에 없음을 양해해주셨으면 합니다."

가까운 이의 부고를 듣고도 미리 잡혀 있는 무대나 방송 스케줄을 소화한 뒤에야 장례식에 참석하게 되는 예술인들의 이야기는 언제 들어도 숙연해진다. 어쩌면 불효로, 혹은 만용(蠻勇)으로 비칠 수 있었던 나의 선언은 예술인으로서의 출사표였다. 일상적이고 평범한 가정생활, 인간관계를 유지하는 동시에 지순하게 예술을 추구할 수는 없다. 혹자는 일상과 예술혼의 공존이 가능하다고 말하지만 이는 또 다른 형태의 자만일 뿐이다.

우리 광대들의 무대 위 화려함은 무대 아래에서의 고뇌와 외로움, 배고픔, 슬픔과 같은 그림자를 바탕으로 만들어진다. 광대는 나 자신이 아닌 관객들을 위해 살며 그들을 위해 모든 것을 바치는 사명을 띤다. 자신의 욕구를 충족시킨 뒤 여력을 예술에 바치는 것은 관객, 나아가 예술 자체에 대한 모독이나 다름없다.

여러 모임에서 예술인으로서의 정체성을 가진 이들의 푸념을 종종 듣는다.

"나는 이만큼 예술인으로서의 스펙을 쌓았는데 왜 그에 합당한 무대나 기회가 주어지지 않는 것일까?", "왜 세상은 나를 충분히 알아주지 않는가?", "삶은 불공평하다"와 같은 원망과 좌절이다. 나는 이러한 표현들이야말로 예술가로서 결코 입 밖으로 꺼내지 말아야 할 금기어라고 생각한다. 예술가는 시대를 선도하고 사회의 기운을 만들어가야 하는 사명을 가지기 때문이다.

시대를 원망하고 사회를 원망하는 예술가는 시대와 사회를 쫓아가려 할 뿐, 그 모든 난관을 극복할 수 있는 역량이 자신에게 없다는 것을 인정하는 셈이다. 쉽게 말해 예술가로서 자신의 '격(格)'이 그것밖에 되지 않는다고 인정하고 공표하는 것과 같다.

난관과 결핍은 누구에게나 존재한다. 그리고 예술인이 예술인으로 불릴 수 있는 이유는 그와 같은 결핍에 좌절하거나 무릎 꿇지 않기 때문이다. 많은 이들이 포기하는 지점에 우뚝 서서 예술혼을 발휘하기에, 그리하여 새로운 가치와 작품을 창조해내기에 예술인은 비로소 무대 위에서 빛날 자격을 얻는다.

예술가가 눈코 뜰 새 없이 바쁘다는 것은 곧 축복이다. 공연을 위해 뛰어다니는 동안 부족한 수면과 공복은 예술인으로서 누릴 수 있는 사치이자 행복이나, 관객들의 웃음과 박수, 찬사는 그 무엇과도 바꿀 수 없는 지복이다. 출사표를 던졌던 그 날, 부모님의 서운함 가득한

얼굴을 잊을 수가 없다. 마음 깊이 간직한 부모님의 그늘과 관객들의 웃는 얼굴을 맞교환함으로써, 나는 그렇게 예술가로서의 숙명을 받아들였다.

　모든 것을 내던지고 뛰어든 길에 후회란 존재하지 않는다. 무대 위에서 살고 무대 위에서 죽어야 하는 광대에게는 후회라는 단어를 떠올리는 것조차 기력의 낭비이며 관객에 대한 무례다. 나를 비추는 수많은 조명과 쏟아지는 시선들에 보답할 수 있는 유일한 길은 관객을 위해 모든 혼을 바치는 것뿐. 광대는, 결코 지칠 수 없다.

"인내심을 가져라.
모든 문제는 어려운 다음에야 쉬워지는 법이다."

– 사디

오페라마란 무엇인가 (中)

　고전 오페라나 뮤지컬과는 달리 오페라마가 무대에 올리고자 하는 주제 의식은 현시대가 직면한 사회적인 문제나 인간사를 향한 인문학적 고찰에 그 바탕을 두고 있다. 작품이 다루고 있는 시대(사회)와 관객들이 살아가는 시대(사회)의 괴리를 줄여 대중들로 하여금 보다 극에 몰입하고 능동적인 참여의식을 이끌어 낼 수 있는 구조를 갖추고 있다.

　때문에 오페라마는 현대인이 매일같이 체감하고 의문을 가지는 시대적 화두들을 작품의 주제로 삼고 있다. 우리 사회의 비정규직 문제, 한 대학의 일방적인 학과 폐지 사건, 코피노의 삶, 국제 난민 문

제의 딜레마 등은 가공된 허구의 이야기보다 더욱 강렬하고 인간적이다. '인간의 삶'을 온전히 담아내고 표현하고자 하는 것이 예술의 궁극적인 목표라면, 현실에서 직접 느끼게 되는 문제의식이야말로 가장 완벽한 예술의 주제의식이자 소재가 아닐까.

 오페라마는 아리아, 민요, 가곡 등의 고전음악을 비롯하여 록, 재즈와 같은 현대 음악을 두루 무대에 올린다. 이탈리아 가곡에 집중하는 오페라나 팝 음악을 중심으로 한 뮤지컬과는 달리 어떤 하나의 음악적 범주에 고착하기보다 작품이 다루는 주제와 분위기에 따라 자유롭게 적절한 구성을 취하는 것이다. 이를 통해 관객들의 클래식 음악에 대한 거리감을 완화하고 다소 무거울 수 있는 주제 의식으로의 접근 과정이 보다 쉽고 편안해진다.

 마찬가지로 이러한 유연성은 무대 연출 방식에서도 드러난다. 정해진 무대 형태와 악단에 구애받기보다는 예술적 표현에 필요하다면 프로젝션 영상, 레이저 조명, 현대적 음향기기 등의 현대적인 연출을 적극적으로 이용하며, 이는 뮤지컬이나 영화와 같은 공감각적 매체에 익숙해진 대중들에게 더욱 익숙하게 다가가는 동시에 보다 풍부한 표현력으로 작품의 주제 의식을 전달할 수 있게 된다.

46p에서 이어집니다.

예술은 돈을 사랑한다

예술가가 말하는 '돈' 이야기

배고픈 배우, 궁핍한 화가, 추운 연습실의 무용수. 그리 낯설지 않은 장면일 것이다. 예술을 업으로 삼은 이들의 가난이 마치 당연한 것처럼 받아들여지는 사회적 인식 때문이리라. 그러나 여타 직종과 마찬가지로 예술가들 역시 보다 나은 작품을 탄생시키기 위해 금전적 가치를 필요로 한다. 돈이 없다고 해서 예술이 성립하지 않는 것은 아니지만 예술은 부(富)를 비료 삼아 성장할 수밖에 없는 상업적인 측면 역시 갖고 있다. 르네상스와 같은 문화 예술의 부흥기가 예술계에 막대한 투자가 이뤄진 시점에 등장했다는 것이 좋은 증거다.

최근 여러 분야에서 '재능기부'가 화두로 떠오르고 있다. 개인이나 단체가 가지고 있는 능력을 활용해 공익을 추구하는 새로운 형태의 기부로 예술계까지 그 영역이 확대되고 있다. 여기에는 순기능과 역기능이 공존한다. 순수 예술을 향유하기 어려운 대중이 경제적인 부담을 최소화하는 동시에 작품에 좀 더 쉽게 다가갈 수 있다는 점은 긍정적이다. 문제는 예술인들의 고뇌 속에 탄생한 작품을 아무런 대가도 지불하지 않은 채 누리고자 하는 흐름이 형성될 수 있다는 점이다. 이는 곧 예술인들을 겁탈하는 행위와 다름없다.

내게도 "노래 한 번 불러주는 게 그리 어려우냐"며 아무런 보수 없이 공연을 요구하는 이들을 만난 경험이 있다. 나에게 있어 노래란, 태어나 가장 많은 시간과 노력, 정신력을 할애하여 갈고 닦은 고유한 기술과 재능이다. 그러한 투자와 헌신을 조금이라도 이해한다면 이는 결코 있을 수 없는 무례한 언사였던 셈이다. 나는 후배 예술인들을 위해서라도 보수를 받고 노래를 해야 한다고 생각했다. "정경은 돈을 전혀 받지 않고 공연해줬는데 자네는 어떻게 할 것인가?"와 같은 상황이 벌어진다면 이는 재능기부라는 허울 하에 예술인이 공멸하는 길을 택하고 마는 꼴이 되기에.

이처럼 '돈'은 인간의 삶에서와 마찬가지로 예술의 발전에 있어서 필수적인 요소이다. 그러나 속세의 기준에 휘둘리지 않고 순수성을 지켜야 한다는 믿음이 예술 정신의 기저에 깔린 탓에 대다수의 예술인은 세속적인 가치에 대한 언급을 꺼린다. 나는 예술의 순수성에 대한 믿음을 존중하지만 지나치게 그에 묶이거나 고립돼서는 안 된다고 생각한다.

금전적 가치 창출을 궁극의 목표로 삼은 예술 작품에는 깊이 있는 철학이 담길 수 없다. 이와 더불어 충분한 자본이 투자되지 않은 작품 역시 최대의 역량을 발휘할 수 없다. 즉, 중요한 것은 예술적 순수성과 성장 동력인 금전 사이의 '균형(均衡)'이다. 바로 이 균형을 찾아 나아가는 여정이 내가 이름 붙인 '예술상인'이 가야 할 길이다. 돈에 대해 말하기를 두려워하지 않는 예술가와 예술을 논하는 데 거리

낌 없는 상인. 상반된 두 인물이 평화로운 공존을 이룩할 때, 이 여정은 비로소 그 막을 내릴 것이다.

　예술과 상업이 서로를 존중하는 「예술상인의 유토피아」. 배부른 성악가는 더 좋은 노래를, 따뜻한 곳에서 붓을 놀리는 화가는 더 좋은 그림을, 좋은 신발을 신은 무용수는 더 아름다운 춤을 추는 곳. 정경은 그렇게 이 세상이 더욱 좋은 예술 작품들로 가득해질 것이라 믿는다.

"나는 어렸을 적 돈이 세상의 전부라고 믿었다.
그리고 어른이 되어서는 그게 사실이라는 것을 깨달았다."

– 오스카 와일드

또 다른 예술상인 #1

소크라테스 (Socrates)

기원전 5세기 무렵의 고대 그리스에서 활동한 철학자이다. 비록 자신이 직접 문헌을 저술하거나 기록을 남기지는 않았지만 제자인 플라톤 (Plato)과 크세노폰(Xenophon)이 남긴 기록을 통해 그의 생을 유추해 볼 수 있다.

민중 사이를 거니는 철학자로 알려져 있던 그는 가장 현명한 자로서 델포이 신탁에서 언급되었고 이 소식을 들은 소크라테스는 곧바로 알려진 현자들을 찾아다니며 삶과 철학적인 의문에 대한 답을 구했다. 누구에게도 만족할 만한 식견이나 지혜를 발견하지 못한 소크라테스는 적어도 자신이 그들보다 한 가지를 더 알고 있다는 확신을 가지게 되었다. 이는 바로 '나는 아무것도 알지 못한다'는 사실이었으며, 나아가 그는 유명한 인용구인 '너 자신을 알라'는 표현으로 민중을 비롯한 대화 상대들을 계몽해나갔다.

올바른 지식의 인지를 인간의 가장 중요한 덕목으로 여긴 소크라테스는 인간이 악(惡)을 행하는 것은 선(善)에 대한 개념이 제대로 정

립되어 있지 않기 때문이라고 믿었다. 즉 모든 악의 근원은 무지(無知)에 있으며, 인간 세상을 올바른 방향으로 인도하기 위해서는 바로 이 무지의 상태를 계몽해야 한다고 주장했다.

소크라테스는 말년에 그의 인기로 인해 정치적 분쟁에 휘말리게 된다. 자기 변론의 기회가 주어졌지만 그는 한사코 자신의 주장과 논리를 펼치다가 사형을 선고받고는 탈옥조차 거절한 채 담담하게 생을 마감한다.

—

예술상인이라는 범주에는 철학자, 사상가도 포함된다. 철학과 사상은 가시적인 예술품과 마찬가지의 창조적 고뇌를 거쳐 탄생하는 하나의 예술 작품이며 예술가(철학가) 본인만의 고유한 내적 세계의 발현이기 때문이다.

소크라테스는 당대 최고의 철학자이자 예술가였다. 다만 그의 악기이자 화구(畵具)가 인간의 언어, 그리고 인간의 정신을 악보와 캔버스로 삼았을 뿐이다. 위대한 사상가였던 소크라테스에게서 보이는 예술상인으로서의 가장 중요한 면모는 바로 '신념'이다. 주변에서 어떠한 비난의 화살이 날아오긴 괘념치 않고 자신이 목소리를 꺾지 않은 채 세상을 향해 자신이 믿는 올바른 방향을 외칠 수 있는 용기라고도 말할 수 있다.

예술상인은 끊임없이 새로운 일을 만들어내고 기존의 액자에는 맞지 않는 규격의 이미지를 생산해야 하는 운명을 타고난다. 동시에 온갖 역풍을 감수할 운명 역시 함께 맞이한다. 소크라테스가 자신의 삶과 죽음을 통해 보여준 '신념'이라는 가치는 그가 지녔던 정신과 사상이 무려 25세기도 넘게 살아 숨 쉬고 있다는 사실만으로도 그 무게감을 느끼게 해 준다.

당신을 환희로 채우고자

우리는 무엇을 위하여 불타오르나

몇 년 전, 한 공연 무대에 초청받아 여러 아티스트들과 함께 연주를 준비하면서 있었던 일이다. 공연 당일, 내 다음 순서에 노래를 부르기로 되어있는 여성 가수의 컨디션이 좋지 않아 보였다. 공연을 준비하면서 이미 여러 차례 리허설을 함께한 터라 나는 그녀의 목 상태가 평소 같지 않다는 사실을 쉽게 알아차렸다.

그녀는 당황한 기색이 역력했다. 평소에는 잘 소화해내던 음역에 도달하기도 전에 목소리가 떨리고 갈라졌다. 잘하고자 하는 마음이 앞서 연습이 과했던 탓이었을까. 공연 시작 시간이 얼마 남지 않았다는 초조함까지 더해져 사색이 된 그녀는 자신의 원래 목소리를 내기 위해 안간힘을 쓰고 있었다. 급기야 그녀의 매니저가 내게 찾아와 어떻게 하면 좋겠냐고 도움을 청했다.

그러한 순간에 우리 연주자들에게 필요한 것은 어떤 기술적인 조치나 민간요법이 아니다. 중요한 것은 무엇보다 '해낼 수 있다'는 심적인 안정을 되찾는 일이다. 나는 용기와 위안의 말을 건네며 그녀의 마음을 편안하게 해주고 그녀가 두려움을 극복할 수 있도록 애썼다. 다행히 자신감을 회복한 그녀는 그날 자신이 보일 수 있는 모든 역량을 내보이며 무사히 연주를 마쳤다.

그 일이 내게 깊은 인상을 준 것은 비단 동료 예술인이 어려운 상황을 이겨냈다는 감동 때문만은 아니었다. 나는 '과연 무엇이 한 예술가로 하여금 완벽한 무대를 간절히 원하게 만들었는가'에 대하여 한참을 숙고했다. 돈이나 명예 때문이라고 생각하는 이들도 있을 것이다. 그들은 예술인의 그러한 간절함이 예술가의 이름으로 누리고자 하는 개인의 영달(榮達)일 뿐이라고 잘라 말할지도 모르겠다. 그러나 무대를 준비하는 예술인의 마음가짐은 단순히 공명심이나 사리사욕만으로 설명할 수 없는 측면을 가지고 있다.

우리 예술인에게 있어 사회적 성공이란, 최고 수준의 예술 작품을 창조하는 데 이바지했을 때 이따금씩 따라오는 '부가적 요소'일 뿐이다. 고래(古來)로부터 뛰어난 예술가들은 신묘(神妙)에 가까운 작품을 만들어내기 위해 모든 것을 바쳤다. 그 결과물이 가져다 줄 부(富)나 명예까지는 고려하지 않았다. 쉽게 말해 예술인에게는 관객들에게 '최고의 무대'를 선사하고자 하는 마음이 가슴 속 최우선 순위로 자리 잡고 있는 것이다.

그날 저조한 컨디션에 애를 태우던 여가수의 절박한 마음도, 매일같이 성대를 혹사하며 무대를 준비하는 나의 열정도 모두 일관되게 한 곳을 바라보고 있다. 그것은 객석에 앉아있을, 스크린 너머로 우리를 지켜보고 있을, 다름 아닌 바로 여러분이다.

'환희(歡喜)'라는 단어를 사전에서 찾아보면 '매우 기뻐함', 혹은 '큰 기쁨'이라고 풀이되어 있다. 삶에서 환희의 감정을 경험할 수 있는

순간은 그리 많지 않을 것이다. 나는 노래의 힘을 믿는 성악가로서, 또 예술의 힘을 믿는 예술인으로서, 인생에서 느낄 수 있는 환희의 순간 중 하나가 바로 영혼을 울리는 예술작품과 조우했을 때가 아닐까 감히 생각해본다.

그리고 우리 예술가에게는 누군가의 삶과 공명(共鳴)하는 동시에 그에 환희를 부여할 수 있는 영광스러운 기회가 마치 사명처럼 부여되어 있는 것이라 믿는다.

그리하여 나는, 오늘도 노래한다. 객석에 앉아 있는 당신을 환희로 가득 채우고자.

"신이 만일 내게 큰 부(富)를 안겨준다면
이는 내가 모두 베풀 것임을 알고 있는 까닭이다."

– 에디트 피아프

오페라마란 무엇인가 (下)

　오페라마라는 새로운 장르의 가장 핵심적인 원칙과 신념은 바로 '관객들로 하여금 스스로 생각하게 만든다'는 점이다. 인류 역사상 발생한 모든 문제 해결과 해소 과정은 인간이 의문을 품고 스스로 숙고하는 과정으로부터 시작되었기 때문이다.

　체감 가능한 현실 속 화두를 주제로 작품을 구성하여 무대에 올리면 관객들은 그에 대해 깊은 공감과 이입을 하게 된다. 나아가 평소 일상에 떠밀려 마음속에서 미뤄두었던 가장 근본적인 의문들에 대한 스스로의 '성찰'을 자연스럽게 시작하게 된다. 삶에 대한 답은 주어지는 것이 아닌 찾아나가는 것이라는 굳은 신념을 기저에 두고 오페라마는 성립되었다.

　예술인으로서 가장 아름답고 화려한 무대와 작품을 기획하고 연출하는 일도 중요하지만 이는 부차적인 욕심일 뿐이다. 사실 오페라건 뮤지컬이건 오페라마건 형식과 플랫폼 따윈 그리 중요한 문제가 아니다. 가장 중요한 것은 예술작품을 통해 이 시대가 망각하고 있는 가장 소중한 인간적인 가치들을 다시금 일깨우고 보다 나은 세상을 다음 세대에 물려주기 위해 혼신의 힘을 다하는 일이다.

오페라마는 이제 막 갓 난 젖먹이 시절을 통과했다. 그렇다 해도 걸음마를 시작한 것에 불과하다. 걸음마를 통해 또다시 걷는 방법을 배울 것이고, 나아가 그로부터 달리는 방법도 배울 것이다. 비난도, 비판도, 비평도 좋다. 디만 언젠가 오페라로서 상징되는 '고전'의 땅과, 드라마로서 대표되는 '현대'의 땅을 잇는 오페라마(Operama) 대교가 완공되기를, 나는 꿈꾼다.

영원할 수 없기에 모든 것을 바친다

예술혼을 논하다

우리 예술인들 사이에는 '광대는 보따리를 천천히 풀어야 한다'는 말이 있다. 자신이 가진 능력을 한꺼번에 보여주면 관객들이 금방 질리고, 결국 수지맞는 장사를 할 수 없게 된다는 의미이다.

혜성처럼 나타나 자신의 모든 것을 내보이며 인기를 얻었지만 과도한 이미지 소비로 순식간에 그 인기를 잃고 거품처럼 사라지는 인물들을 종종 보게 된다. 그만큼 대중을 상대로 자신의 재능을 선보이는 것은 기회인 동시에 위험을 동반한다. 그러나 그러한 위험에도 불구하고 우리 예술가들은 관객이 만족할 만한 완벽한 무대를 위해 자신의 모든 것을 내걸고 바치기를 주저하지 않는다.

예술가임과 동시에 상인으로서의 정체성을 공존시키고자 하는 나는 때때로 깊은 딜레마에 빠지곤 한다. 가끔은 무대에서 노래를 부르고 있는 순간에도 고민을 계속한다. 대중의 광대로서 나의 심연(深淵)에 흩뿌려진 숨은 부스러기까지 드러내 모든 것을 쏟아내야 하는 것은 아닌가. 과연 계속되는 요청을 받아들여 앙코르곡을 불러야 하는가. 철저히 계약된 노래만 부르고 '정경'이라는 콘텐츠에 대한 관심과 수요를 긴장 상태로 유지해야 하는 것은 아닌가. 마치 예술가 정신과

상인 정신의 대리전처럼 느껴지는 나의 이 딜레마에서 예술가 정신이 항상 승리를 거둔다고, 처음에는 그렇게 생각했다.

'삶이란 한 치 앞을 내다볼 수 없다. 나에게 다음 무대는 존재하지 않을 수도 있다. 나는 무대에 살고 무대에 죽는 광대. 지금 내가 서 있는 이 무대가 내 인생 마지막 무대라면 나는 주저 없이 예술가의 길을 택하겠다.'

이처럼 내 안의 '예술가 정신'이 '상인 정신'을 물리치면 나는 관객을 위해 계약에 없는 노래를 한 곡이라도 더 부르고 무대를 내려오곤 했다.

그러던 어느 날, 한 사업가의 수기를 읽으면서 '상인 정신'에 대한 나의 편협했던 인식은 변화를 맞이했다. 그는 당시 사업계에서 내로라하던 인물들의 안정 지향적 분산투자 경영 방식에 동조할 수 없다며 오로지 한 분야에만 투자하는 역발상으로 상업적 성공을 거둔 인물이었다.

그는 이 세상에 여러 부류의 사업가가 존재하며 '으레 사업가라면 이렇게 할 것이다' 따위의 고정 관념에 얽매이지 않아야 한다고 주장했다. '다음 장이 서는 날'을 고려해 안정을 추구하는 유형이 있는가 하면, '가는 날이 장날'이라는 신념으로 주어진 순간에 몰두하여 장사를 하는 상인도 존재한다는 것이다. 그와 나는 명백히 후자에 속하는 유형이었다.

무대 위에서 모든 것을 쏟아내야만 직성이 풀리는 예술가. 하나의

상품에 모든 자본을 투자하고 기꺼이 상운을 걸 수 있는 상인. 이들이 함께한다면 그야말로 최고의 동업자이자 동반자가 아닐까.

삶도, 사랑도, 행복도, 고통도 그 모든 것이 영원할 수 없듯, 나의 목소리 또한 그러하다. 성악가로서 인정하고 싶지 않은 사실이고 부정하고 싶은 앞날이지만 이는 엄연한 현실이다. 나의 음악은 소비재로서 언젠가는 고갈될 것이다.

영원할 수 없다는 것을 알기에 나는 어제 오른 무대에서 나의 모든 것을 쏟아냈다. 영원할 수 없다는 것을 알기에 나는 오늘의 무대에서 나의 모든 것을 바쳤다. 그리고 어제와 오늘의 무대에 후회를 남기지 않았다는 기억을 바탕으로 앞으로의 모든 무대에서도 아낌없이, 그리고 남김없이 바닥을 드러낼 것이다.

"어떻게 살아야 할지를 고민하며 살아왔다고 생각했다.
정작 내가 터득한 것은 어떻게 죽어갈 지였다."

– 레오나르도 다 빈치

율곡 이이 (栗谷 李珥)

퇴계 이황(退溪 李滉)과 함께 성리학의 기틀을 닦은 이이는 조선시대를 대표하는 학자였다. 학문과 그림으로 정평이 나 있던 신사임당을 어머니로 둔 그는 어릴 적부터 자유로운 교육 철학 하에 자신의 재능을 꽃피웠다. 3세 때 고시(古詩)를 인용하였으며 8세 때에는 시를 짓기 시작했고, 13세에는 첫 장원을 시작으로 무려 총 아홉 차례 장원을 달성할 정도의 빼어난 인재였다.

관직에 진출한 이이는 전 대의 명종 당시 을사사화로 인해 억울하게 목숨을 잃은 선비들의 원통함을 풀고 그로 인해 삭탈당한 훈공을 복구하기 위한 상소를 무려 41차례나 올려 결국 위훈 삭제를 이루어 낼 정도로 강직하고 올곧은 성품의 소유자였다. 그는 인간 삶에서 이념과 현실이 조화롭게 공존해야 한다는 믿음을 가지고 있었으며 궁극적으로는 두 양태가 하나임을 주장하였다. 이이의 이러한 이념적 토대는 훗날 실학의 탄생에 지대한 영향을 끼치게 된다.

율곡 이이는 관직에 올라 있는 동안 붕당 간의 대립 구도를 해소하기 위해 지대한 노력을 기울였다. 당시 조선은 동인과 서인의 당쟁으로 얼룩져 있었다. 이이는 어느 한쪽 편을 들거나 비난하지 않고 내립된 구도 자체를 완화하기 위하여 선조에게 진언하거나 공개적인 자리에서 당쟁에 대한 부정적인 견해를 피력하곤 했다. 그러나 그의 노력에도 불구하고 동서 당쟁은 점차 격화되었다.

이이는 건강상의 이유로 관직에서 물러나 학문에 정진하며 후학을 양성하다가 병세의 급격한 악화로 49세의 짧은 생을 마감하였다. 한양에 집이 없어 거처를 빌려 살았던 그는 사망 당시 곡식조차 남아 있지 않았을 정도로 청빈한 삶을 살았다.

—

율곡 이이는 학자이자 위정자, 그리고 사상가로서 끊임없이 공부하고 자신을 다잡았다. 격한 정쟁과 시류에 휩쓸리지 않고 학문과 신념의 순수성을 지키기 위하여 스스로를 경계하는 글이자 개인적인 다짐인 자경문(自警文)을 짓고 학문과 인격 도야에 힘을 쏟았다. 그렇게 살을 깎는 엄격함 속에서 이이가 사회와 시대를 바라보는 눈은 더욱 넓고 깊어져 갔다.

붕당 간의 내립 구도를 해소해야 한다는 주장이나 외세의 침입에 대비하여 십만의 대군을 양성해야 한다는 십만 양병설에는 당쟁의 소용돌이로 혼탁한 당대 사회를 훌쩍 뛰어넘는 시대적 패러다임이 담겨 있었다. 동인과 서인을 구분하지 않고 한쪽만 옳은 주장을 하

는 경우는 존재할 수 없다고 주장한 율곡 이이의 혜안에는 고전과 현대, 혹은 대중문화와 고급 교양문화를 나누는 것과 같은 차벽이 존재하지 않는다. 그는 서로에 대한 힐난과 배타적인 태도가 아닌, 공존과 조화 속에서 궁극적으로는 모두가 하나라는 초(超) 시대적인 시야를 가지고 원대한 그림을 그리는 예술상인이었던 셈이다.

무대 위의 상인, 무대 밖의 예술가

진짜 무대는 본 공연이 끝난 뒤에 시작된다

하나의 공연이 무대에 오르기까지는 크게 세 단계의 과정을 거친다. 공연을 준비하는 사전작업, 무대 위의 실연(實演), 무대를 마친 뒤의 마무리 단계이다. 대부분의 예술가들이 관객과 직접 조우하는 두 번째 단계, 즉 실연에 가장 큰 무게를 둔다. 대중과의 소통과 교감은 예술인에게 있어 존재의 이유와 같기에 이는 당연한 일일 수밖에 없다.

현대 사회가 갈구하는 이상적인 예술인의 모습은 여기서 조금 더 나아가 있다. 그것은 본무대 전후에까지도 역량을 발휘하는 일종의 '종합 예술 기획인'의 형태에 가깝다. 결국 현 시대의 예술인에게는 공연 전후의 모든 과정까지도 일련의 '무대'가 되는 셈이다.

어느 공공기관에서 주관하는 공연에 출연을 제의받은 일이 있다. 그들의 제안을 검토해보니 계약이 성립되기 위해서는 다소 조율이 필요했다. 소속사가 있는 나에게는 출연 시 받는 개런티가 책정되어 있다. 그러나 공연을 제안한 측은 공공기관이었고 예산 운용이 유동적일 수 없는 탓에 이를 모두 지불하기 어려운 상황이었다. 나 또한 무대에 서고 싶다는 마음만으로 회사의 원칙을 무시하고 계약할 수는 없는 노릇이었다.

만약 내가 그저 '예술가'였다면 개런티와 무관하게 어떻게든 무대에 설 기회를 얻고자 했을 것이다. 반대로 그저 '상인'이었다면 그들의 제안은 거절할 수밖에 없었을 것이다. '예술상인'으로서 고심 끝에 내가 내놓은 답변은, "일단 만나서 이야기하자"였다.

공연과 관련한 제반 사항들을 나와 직접 논의하게 될 것이라고는 예상하지 못했는지 약속된 장소에 나타난 내 모습에 그들은 적잖이 놀라면서도 기뻐했다. 그곳에는 연락을 주고받았던 공연 기획 담당자뿐 아니라 최고책임자, 타 공연 기획 관계자들까지도 모여 있었다. 반나절 가까운 시간 동안의 논의 끝에 우리 모두는 만족스러운 결과를 얻을 수 있었다. 나는 최초에 제안 받은 공연을 포함해 총 네 개의 공연 출연을 추가로 확정지을 수 있었다. 그들은 희망하던 출연자를 얻었고, 타 공연 관계자들은 새로운 출연자를 확보하게 되었다.

나는 이와 같은 경험을 통해 예술가에게 있어 '사전 무대'가 본무대 못지않게 중요하다는 사실을 다시 한 번 깨달을 수 있었다. 이제 몇 차례의 공연이 이어지며 나는 또 다른 공연 관계자, 기획자, 팬들과 접점을 만들 것이다.
나아가 공연이 끝난 이후에는 모두와 소통하고 교감하며, 질타와 피드백을 양분 삼아 다음 무대로 이어지는 다리를 놓을 도하점(渡河點)을 찾아낼 것이다.
이렇게 전(前)-본(本)-후(後)의 세 단계 무대는 거미줄처럼 얽혀 유

기적이고 순환적인 연결 고리를 생성해낸다. 그리고 그로부터 더 나은 내일의 무대가 끊임없이 탄생하게 되는 것이다.

정부와 부유층의 무조건적인 지원으로 예술가가 성장하는 시대는 민주주의 사회가 도래하면서 종말을 맞이했다. 이는 비단 예술계뿐 아니라 산업 분야 전반이 겪은 변화이기도 하다. 의료계나 법조계 역시 진료나 전문적인 업무만을 수행하던 예전과는 달리 영업 및 경영적인 요소를 부가적으로 갖추게 되었다.

예술계는 타 업계보다 그와 같은 시대 변화의 흐름에 현저히 뒤쳐져 있는 편이다. 순수 예술가로 살아남기 위해 오늘날의 예술인이 갖춰야 할 요소는 이전에 비해 늘어났음에도 불구하고 '예술적 순수성'을 방패삼아 세상의 흐름에 적응하기를 거부하고 있다.

예술가가 무대 위에서의 실연뿐만 아니라 전후 과정에 적극적으로 개입해야 하는 이유가 바로 여기에 있다. 현대 예술은 하나의 '융합 창조 산업'으로서 예술경영학적인 시각을 갖춘 이들을 그 어느 때보다도 필요로 하고 있다.

시대, 사회와의 진솔한 공감대를 형성하고 대중에게 보다 좋은 작품을, 더 좋은 가격에 공급할 수 있는가에 대한 고민이 예술인들 사이에서 늘어나야 한다. 그리하여 현실과 순수 사이의 안정적인 균형이 이루어질 때, 비로소 예술인은 보다 견고한 신념과 온전한 열의를 다해 예술에 담긴 '진정한 순수'를 추구할 수 있게 될 것이다.

예술상인으로서 나는 늘 세 단계 무대를 동시에 준비한다. 새로운 무대에의 기회란, 항상 이 세 무대가 힘을 합쳐 만들어내는 기적과도 같은 것이다. 기교와 그에 대한 평가만을 강조하는 예술은 껍데기일 뿐이다. 인간 대 인간으로서 관객에게 다가가고, 사회를 꿰뚫는 작품 창작에 고뇌하는 동시에, 자본주의적 현실을 도외시하지 않는 경영학적 관점을 갖춘 예술과 예술인이 무대 안팎에서 필요한 시점이다.

"실패가 만연한 계절이야말로
성공의 씨앗을 뿌리기에 가장 적합한 시기이다."

– 파라마한사 요가난다

오페라마는 무엇을 노래하는가 (上)

오페라마는 오페라가 상징하는 고전과 드라마가 대표하는 현대를 연결하는 가교 역할을 하는 데 그 의의가 있다. 오페라나 뮤지컬 등의 공연 형식이 관객과 일정 수준 이상의 공감대를 형성하지 못하는 가장 큰 이유는 바로 작품이 담아낸 시대 및 사회와 관객들이 살아가는 환경 사이의 근본적인 괴리감에 있다. 이 틈을 메우기 위해 오페라마의 각본은 피부에 와 닿는 사회적인 현실이나 문제들을 주제로 삼고 있으며 고전 음악과 전통적인 극 구성 양식을 바탕으로 제작된다.

대학의 일방적인 학과 폐지를 주제로 삼은 오페라마 작품인 '후마니타스(Humanitas)'는 '인간다움'을 의미한다. 학교 측의 일방적인 학과 축소 및 폐지 통보를 받은 학생들이 폭력적이고 독재적인 외압에 대응하면서 겪는 분노, 무엇이 올바른 것인가에 대한 고뇌, 인간답게 살고자 발버둥치는 절박함이 고스란히 담긴 작품이었다. 보다 사실적으로 극을 구성하기 위해 직접적인 피해 당사자 중 한 명이었던 해당 대학 학과의 대표를 초빙하여 자문을 얻기도 하였다.

놀라운 사실은 당시 학생들의 인권을 마구 짓밟은 주체들이 우리가 본격적으로 공연 홍보를 시작하는 과정에서도 외압을 행사하려 들

었다는 점이다. 심지어 공연을 무대에 올리지 못하도록 총 기획자였던 내게까지 전화를 걸어 와 겁박을 일삼았을 정도니 그에 맞선 학생들의 좌절감과 무력감은 과연 어느 정도였을까. 결국 공연은 무사히, 성황리에 막을 내렸다.

이러한 일련의 과정에서 나는 오페라마가 '현실'을 고스란히 품음으로써 단순한 예술작품으로서의 한계를 훌쩍 뛰어넘어 거대한 '힘'을 지니게 된다는 사실을 깨달을 수 있었다. 그리고 다시금 다짐했다. '이 길은 옳다'고.

74p에서 이어집니다.

과거

"단순히 한 걸음 물러서서 거리를 둔다고 해서
인생의 큰 그림이 보이는 것은 아니다.
이는 시간이 흐르면서 점차 보이게 되는 것이다."

– 사이먼 사이넥

예술가와 상인, 그들이 비롯하는 곳

답을 찾기 위해
의문이 시작된 지점으로 돌아가다

현대사회에 들어서면서부터 예술과 상업의 경계가 점차 모호해지고 있지만 아직도 많은 이들에게 이 두 분야의 '공존'은 어색하고 낯설기만 하다. 이와 같은 이질감을 극복하기 위해서는 우선적으로 예술과 상업의 기원(起源)에 대해 한 번쯤 짚어볼 필요가 있다. 이번 화를 통해서 나는 '예술상인'의 개념이 탄생하게 된 배경에 대해 이야기해보고자 한다.

니체는 저서 「우상의 황혼」에서 예술이란 삶의 실천임과 동시에 삶 자체가 모든 예술적 활동의 장이 되는 곳이라고 설명했다. 니체의 이러한 주장은 예술의 기원과 궤를 함께한다. 사냥을 위해 그린 동물 벽화, 강우와 풍년을 염원하는 노래, 씨족의 안녕과 다산을 기원(祈願)하는 춤. 예술은 생과 사의 경계에 서 있는 인간 존재의 원초적 욕망이 가장 순수하게 표현되는 곳에서부터 시작되었다.

상인의 기원은 이러하다. 고대 이스라엘의 언어인 히브리어를 보면 상인을 '케난'이라고 지칭하고 있다. '케난'은 '가나안 사람'을 일컫는 말로 이들은 해상 및 육상무역에 능통했다고 한다. 상인이란 곧 한낱

'장사꾼'이 아닌, 수완이 뛰어나고 매우 지혜로운 이들을 일컫는 말이었다.

인간의 '삶'을 담아낸다는 점에서 오늘날 예술 행위의 본질이 변하지는 않았다. 다만 현대인의 삶이 보다 풍족해지면서 예술작품 역시 이전보다는 좀 더 복잡다단한 삶의 모습을 그리게 되었다. 생존을 바탕에 두었던 기원적 예술의 본질은 삶의 수준이 향상되면서 돈이 있어야 향유할 수 있는 부유층의 문화로 변모하였다. 이후 계급사회가 사라지고 민주주의 사회가 확립되면서 누구나 쉽게 즐길 수 있는 '대중문화'가 등장했다. 그리고 대중예술은 상업주의와 결합하기 쉽다는 점에서 순수예술을 옹호하는 이들에게 자주 비판의 대상이 되기 시작했다.

이제는 그러한 시각이 바뀌어야 한다. 예술가들이 '케난'의 지혜를 배워야 할 시점이다. 다른 이들이 필요로 하는 것을 찾아내 제공하고, 그 과정에서 자신의 이익도 챙길 줄 아는 상인 정신을 과감히 도입해야 한다. 또한 자본주의적 요소와 예술이 만났을 때 예술의 순수성이 퇴화하고 왜곡된다는 인식에서 벗어나야 한다.

초기 예술과 마찬가지로 상인들의 거래 행위 역시 의·식·주라는 인간의 가장 기본적인 삶의 욕구를 충족시키고자 하는 노력에서 비롯되었다. 예술과 상업은 각자의 방식으로 자신과 사랑하는 이들의 생존을 추구했지만 결국 전제가 된 것은 '인간의 삶'이었다. 바로 이것이 '예술상인'의 출발점이다. 현대사회에 이르러 마치 공생할 수 없

는 것처럼 여겨지는 예술과 상업 사이에 다리를 놓고 그 괴리를 극복하고자 하는 것이다.

'예술상인'은 여러 개념을 혼합한 혼재물과는 거리가 멀다. 그들이 비롯한 하나의 기원에 대한 믿음을 바탕에 두고(正), 철학적인 사유를 전개하여(反), 결과적으로 새로운 결론에 도달하는(合) 변증법을 근간에 두려 한다.

'예술상인'인 나는 꿈꾼다. 인간적 가치들이 우선시되는 동시에 현실적 가치들도 버려지지 않는 사회를 구축한다면, 우리의 내일이 조금 더 안정을 찾고 행복해질 수 있지 않을까.

"평화란 무력을 바탕으로 이루어지는 것이 아니다.
진정한 평화란, 서로에 대한 이해를 바탕으로
비로소 이루어지는 것이다."

– 알버트 아인슈타인

비롯하다

어떤 사물이나 존재가 처음으로 생기거나 시작된다는 의미이다. 비롯한다는 표현은 탄생의 시발점, 즉 기원을 강조하여 암시하거나 지칭한다는 특징을 지닌다.

프리드리히 니체
(Friedrich Nietzsche)

독일의 대표적인 철학자로 실존주의가 탄생하는 데 큰 기여를 하였다. 예술에 관한 그의 관점은 미(美)를 전적으로 인간의 삶과 결부되어 있는 생존적인 가치로 여겼다. 다시 말해 삶에서 생(生)에 대한 의지를 불러일으키지 않는 예술이라면 전적으로 무가치한 것으로 여긴 것이다.

대중문화

 현대 사회에 접어들면서 전반적인 생활과 교육 수준의 향상을 바탕으로 보다 원활한 문화적인 향수(享受)가 가능해지고 매스미디어가 발달하면서 새로이 등장한 대중을 기반으로 한 새로운 문화 형태. 과거 상류층의 문화와 토착 민속 문화의 중간 지대를 의미하기도 한다.

누리어 가진다는 것

예술의 분배, '향유'를 논하다

인간 삶의 가장 큰 즐거움 가운데 하나는 식도락(食道樂)이다. 그러나 미식의 재미만을 좇을 수는 없지 않은가. 혀의 즐거움만을 찾아 편식을 하게 되면 잠시는 행복할지 몰라도 언젠가는 영양의 불균형이 찾아온다.

예술도 음식과 크게 다르지 않다. 대중문화를 음식으로 비유하면 간편하고 자극적인 '패스트푸드'에 가깝다. 대중의 입맛에 맞추어 달콤하게 가공된 이미지가 끝없이 쏟아져 나오고 쉽게 소비된다. 고전 및 순수 예술이 사람들에게 상대적으로 '어딘가 맛이 부족한 음식'처럼 여겨지는 이유가 여기에 있다. 고전예술은 건강식에 가깝다. 당장 나의 입을 만족시킬 만한 맛은 부족할지언정 인간 삶에 필요한 '예술적 영양소'를 풍부하게 담고 있다.

오늘날 우리가 '고전'이라 부르는 과거의 예술은 특정 계층의 전유물이었다. 이 고전예술은 왕족을 비롯해 귀족들의 투자와 비호 아래 꽃피며 성장했다. 투자자와 향유층이 동일하였고, 모두 사회의 상류층이었다. 이들에게 예술은 생계의 수단이 아닌 오락거리였고, 예술가들은 보다 완벽하고 무결하면서도 후원자들의 입맛에 맞는 작품을

선보여야 한다는 강박에 시달렸다. 결과주의 예술 활동이 뿌리를 내리게 된 배경이다.

당시에는 미덕이었을지 모르는 결과주의는 현대사회로 넘어오며 고전예술 성장의 발목을 잡았다. 예술을 누리고자 하는 향유층이 넓어지고 예술활동과 비예술활동의 경계가 희미해지면서 누구나 예술가임을 자처함과 동시에 작품을 만드는 이들의 과정과 행동 하나하나가 예술의 범주에 포함되기 시작했다.

'완성된 무대'만을 고집하던 고전예술은 결국 대중들에게 '재미없고 맛없는 음식'이 되어 영양가와는 무관하게 외면 받을 수밖에 없게 되었다. 그렇다면 고전예술이 현대사회에서 좀 더 널리 향유될 수 있는 방법은 무엇일까. 예술과 문화 역시 '모든 작용은 똑같은 크기의 반작용을 받는다'는 뉴턴의 '작용-반작용의 법칙'에서 크게 벗어나지 않는다. 시대와 사회적 분위기, 대중의 취향이 '작용'이라면 예술 작품은 그에 대한 '반작용'이 된다.

대중문화가 단기간에 융성할 수 있었던 요인은 바로 이러한 작용에 대한 '신속한 반응력' 덕분이었다. 대중의 요구를 받아들여 곧바로 다양한 형태의 콘텐츠로 제작하고 작품이 만들어지는 과정까지도 매력적으로 상품화하는 대중예술의 기민함. 고전예술은 이처럼 발 **빠르**게 대중의 공감을 이끌어내는 대중문화의 적응력을 배울 필요가 있다.

상품의 질이 향상되기 위해서는 더 많은 사용자가 필요한 것처럼,

예술은 결국 이를 즐기는 향유층이 확대되어야 발전할 수 있다. 더 많은 사람들이 고전예술을 누리고 가질 수 있도록 우리 예술가들은 작품이 제작되는 전후 과정을 대중에게 조금 더 개방할 필요가 있다.

'작품'이라는 하나의 요리가 만들어지는 과정의 치밀함과 그에 담긴 고뇌와 정성이 어느 정도인지를 관객들이 알 수 있다면 그들이 느끼는 감동은 더욱 커질 것이다. 이러한 쌍방향적 소통에 대한 노력이 뒷받침되지 않는다면 고전예술은 결국 구시대의 유물로 도태될 수밖에 없을 것이다.

자극적인 감칠맛은 다소 덜할지라도 어머니의 정성으로 오랫동안 푹 끓인 곰국처럼, 시간과 진심이 녹아든 음식은 먹는 사람의 마음에 진한 여운을 남긴다. 고전 예술은 오랜 시간에 걸쳐 어쩌면 비슷한 모습으로 반복되는 인간 삶의 단면을 수 십, 수 백 시간의 무대와 세월로 고아낸, 영양과 인간미 넘치는 진한 육수와도 같다. 그 따뜻함을 만끽하고 누릴 수 있는 이들이 더 많아지기를 꿈꿔본다.

"어디에 있든 사랑을 맘껏 베푸세요.
여러분에게 찾아온 모든 이가
더욱 행복해져서 돌아갈 수 있도록."

— 테레사 수녀

오페라마는 무엇을 노래하는가 (下)

후마니타스의 다음 오페라마 작품인 '코피노(Kopino)'에서는 필리핀 현지를 넘어 국제 문제로 비화되고 있는 코피노 문제를 주제로 삼았다. 이를 통해 그간 가려져 있던 한국인의 부끄러운 자화상에 대해 자성적인 목소리를 내어 비판하고, 또한 그 정체성으로 인해 어디서든 차별적인 대우를 받는 상처받는 코피노의 삶과 고뇌에 대해 조명하였다. 시대와 무책임한 어른들이 낳은 고귀한 존재들이 날선 시선과 편견에 아파하고 눈물을 흘려야 할 이유는 그 어디에도 없기 때문이다.

오페라마 '카사노바! 바람둥이 사장님'에서는 모차르트의 오페라 '피가로의 결혼'을 현대적으로 재해석하였다. 근대 초기에 대두되었던 신분제의 모순과 병폐가 자본주의 속에서 조용히 다시 모습을 드러내고 있는 오늘날을 비판하고자 비정규직과 노동자라는 현대적 시각에서 바라본 이 세상의 모습과 '소통이란 무엇인가'라는 화두를 희극적으로 그려내었다.

'3.87 : 1'이라는 오페라마 작품은 명문대를 졸업하고 대기업에 입사하는 데 성공한 누구나 부러워할 만한 엘리트의 죽음과 그 죽음을 둘러싼 갈등을 다루는 스릴러이다. 오늘날 한국의 학력 지상주의가 불러일으키는 폐단에 대해 비판하고 우리 사회의 어두운 단면을 고발한다.

현재 오페라마 예술경영연구소에서 큰 무게중심을 두고 준비 중인 작품이 바로 오페라마 '해녀'이다. 제주특별자치도에서는 제주도의 해녀 문화에 대해 2006년부터 유네스코 인류무형유산 등재 추진을 진행하고 있다. 그런데 일본 또한 일본해녀(아마)를 일본 정부의 적극적인 지원 아래 유네스코에 등재하려는 움직임을 보이고 있다. 뿐만 아니라 일본은 최근 제주해녀가 자신들의 원류임을 인정하던 과거와 태도를 달리하여 일본 해녀인 '아마'의 독자적인 등재를 꾀하고 있다. 아마가 활동하고 있는 8개 현은 물론 중앙정부까지 발 빠르게 나서 지원을 아끼지 않고 있는 것이다.

반면 우리나라의 해녀 등재 추진 활동은 현재 다큐멘터리, 인포그래픽 배포, SNS 홍보 등을 통하여 유네스코 등재의 중요성과 어려

움을 알리려 노력 중이지만 이렇다 할 성과를 내지 못하고 있다. 이러한 상황에서 오페라마 '해녀'가 제작되어 무대에 올라간다는 것은 단순히 오페라마라는 장르의 홍보나 예술작품으로서의 가치를 떠나 국가적인 차원에서의 더욱 큰 상징성을 띄며, 아울러 우리 것을 지키고 발전시키고자 하는 미래지향적인 비전으로 연결된다.

 나는 오페라마를 단순히 공연의 한 장르로만 생각하지 않는다. 다소 거창하게 들릴지라도 오페라마가 공연장을 찾는 관객들, 그리고 스크린을 통해 만나는 시청자들로 하여금 이 세상이 잊고 또 외면하는 소중한 인간으로서의 가치들을 다시금 떠올리고 되돌아볼 수 있는 소통구로서 자리하게 되기를 그 무엇보다도 갈망한다.

오페라마 : 코피노(Kopino) 관련 기사

예술과 상업이 얽히는 곳에서,

어느 예술가의 '중간지대' 이야기

예술과 상업의 가장 큰 차이점 가운데 하나는 '생산구조'이다. 일반적으로 상업적 생산구조는 최종 소비가 성립하기까지 생산-유통-소비의 세 단계를 거친다. 반면 예술은 제품의 상품화 과정인 유통 단계가 상당 부분 생략된 제작-소비의 2단계 구조를 띤다.

두 분야의 차이는 생산력 측면에서도 확인할 수 있다. 소비자가 필요로 하는 상품의 제작 체계만 확보하면 무한에 가까운 생산력을 갖출 수 있는 상업과는 달리, 예술 작품의 생산은 소비자의 수요와 더불어 생산 당사자인 예술가의 의사가 매번 반영되어야 한다는 특성을 지닌다. 상업은 '소비자의 만족'을 최우선 가치로 삼지만 예술은 작가 본인의 만족과 완벽에 대한 열망을 함께 추구하기 때문이다.

최근 셰프와 비전문가가 함께 출연해 15분 안에 요리를 완성하여 대결을 펼치는 한 TV 프로그램이 화제가 되고 있다. 이 프로그램이 인기를 끄는 데에는 여러 가지 요인이 있겠지만 그 가운데서도 나는 예술과 상업적 기질을 겸비한 셰프들의 등장에 주목하고자 한다. 지금은 요리도 하나의 예술이 되는 세상이다. 셰프들은 음식을 만드는 과정 하나하나에 오랜 시간과 노력을 기울여 마치 작품과도 같은 요리

를 탄생시킨다.

앞서 언급한 프로그램에 출연하는 셰프들은 '15분 내 완성'이라는 까다로운 제약 속에서도 매번 완성도 높은 요리를 만들어내고 있다. 이들은 자신들의 이름을 내건 레스토랑이나 제품을 통해 시장에 신선한 바람을 불러일으켰을 뿐만 아니라 '쿡방'이라는 새로운 플랫폼으로 방송국과 시청자들에게 활력을 불어넣고 있다. 출연진을 비롯해 방송국과 소비자 모두가 윈-윈 하는 구조를 만들어낸 것이다. 이는 그야말로 예술과 상업이 조화롭게 '얽혀있는' 모습이다.

화장지 박스의 겉면에 고흐나 르누아르의 명화를 인쇄하자 매출이 15% 이상 증가했다는 사실은 더 이상 놀라운 이야기가 아니다. 예술과 상업의 결합은 이처럼 긍정적인 흐름을 가져올 수 있다. 그렇다면 예술상인의 관점에서 보았을 때 예술과 상업이 서로를 보완하며 결합할 수 있는 가장 이상적인 구조는 어떤 형태일까?

그 힌트는 '위계 원칙'의 개념에서 찾아볼 수 있다. 위계 원칙은 '외적 위계 원칙'과 '내적 위계 원칙'으로 나뉜다. 전자는 대외적인 유명세를 얻거나 상업적인 성공을 이루었을 경우를 일컫는 개념이며 후자는 동일한 계층과 업계에 알려지고 인정받는 것을 말한다.

예술상인으로서 나는 서로 얽힐 수 없을 것처럼 보이는 이 위계 원칙 사이에 '중간 지대'가 필요하다고 생각한다. 홍보와 마케팅이 결핍되어 있는 예술의 생산 구조는 결과적으로 소비를 창출해내기까지 많은 시간이 걸리며, 때로는 수익을 내는 데 실패하기도 한다.

우리 사회에 필요한 것은 순수 예술과 상업이 얽혀있는 지점, 그 중간 지대에서 왕성하게 활동할 수 있는 예술상인이다. 그들의 활동을 바탕으로 예술은 보다 온전히 순수성을 추구할 수 있고, 시장은 상품으로서의 잠재력을 지닌 예술 작품을 보다 안정적으로 공급받을 수 있는 토양을 마련하게 될 것이다.

작품을 매대에 진열하고 기다리면 누군가 알아서 찾아와 구매해주길 바라던 시대는 이미 지난 지 오래다. 오늘날 작품의 가치는 그 자체의 완성도나 예술성뿐만 아니라 작품의 상품화에 투자되는 모든 과정까지도 포괄하여 매겨진다. 이제 예술가들은 자신의 이데올로기와 가치가 대중에게 전달, 소비, 용융(熔融)되는 모든 과정을 하나의 작품 활동으로 여길 수 있어야 한다.

"기회가 다가와 문을 두드리지 않는다면
우선 문부터 만들어야 한다."

– 밀튼 버얼

장승업 (張承業)

 어두웠던 조선 말기를 화려하게 장식한 화가로서 김홍도(金弘道), 안견(安堅)과 함께 조선 시대 3대 화가 중 한 명으로 꼽힌다. 어려서 부모를 여의고 하인이 되어 어깨너머로 글과 그림을 익혔다. 그의 그림 재능을 알아본 후원자가 그림 공부를 지원하여 중국의 화풍과 기법을 익히게 되었다.

 그림에 관한 한 신(神)의 기재를 지녔다고 칭송받던 그의 명성은 고종의 귀에까지 닿았다. 궁중에서 여러 인사들의 후원을 받으며 그림을 그리던 그는 갑갑한 생활을 견디지 못하고 몇 차례나 궁 밖으로 뛰쳐나갈 정도로 자유로움을 추구한 예술가였다. 장승업은 40대가 넘어서도 새로운 화풍과 중국으로부터 넘어오는 신진 회화 기교를 받아들이는 데 거리낌이 없었을 뿐만 아니라 대표적인 조선 화가들의 작품들도 공부하고 연구하여 개성적이고 자유로운 화풍을 창시해냈다.

 대표작으로는 홍백매십곡병(紅白梅十曲屏), 산수도(山水圖), 귀거래도(歸去來圖), 기명절지도(器皿折枝圖) 등이 있다.

—

국운이 꺼져가고 암울했던 시대인 조선 말기의 분위기에도 불구하고 장승업의 예술혼과 작품세계는 이 나라에 아직 예술의 명맥이 끊어지지 않고 건재함을 증명하는 기둥이었다. 이처럼 예술인의 순수한 창작활동과 예술혼이 불러일으키는 흐름은 단순히 개인적인 영역에 머무르지 않고 사회적, 나아가서는 국가적인 차원에서도 거대한 의미를 지닐 수 있다.

화가로서의 입지와 기반을 다졌음에도 도전을 마다하지 않고 적극적으로 새로운 기법과 흐름을 받아들이고 배운 것이 바로 예술가 장승업이었다. 더 좋은 작품, 더 나은 그림을 그리고 싶었던 그의 순수한 예술혼은 예술가로서 가질 수 있는 편견이나 아집을 걷어내어 결국 그를 당대 최고의 화가로 이끌었다. '발전을 위해서라면 새로운 그 무엇에도 선입견을 가지지 않는다.' 예술상인으로서 필수적으로 갖추어야 할 덕목이 아닐까.

예술가들의 모순을 자율(自律)하다

어느 예술인의 반성

 오늘날 우리는 200여 년 전 작곡된 베토벤과 모차르트의 교향곡을 들으며 깊은 감동을 느낀다. 그러한 고전음악의 매력이란 거장들의 손길에서 탄생해 지금에 이르기까지 오랜 시간이 빚어낸 아름다움일 것이다. 순수예술가에게 고전은 대중이 받는 감동과는 또 다른 느낌으로 다가오기도 한다. 시대를 아우르는 예술적 성취는 고귀하고 무결하게 여겨지며 때로는 신성시되기까지 한다.

 때문에 고전을 자기 나름의 방식으로 변형 혹은 재해석하려는 예술가는 다른 예술가들에게 비판을 받기 쉽다. 그들은 이러한 노력이 오히려 고전을 고전답게 지키지 못하는 것이고, 고전을 있는 그대로 답습하는 것만이 순수한 것이라고 주장한다. 나아가 현대의 예술은 이들에게 '상대적으로 모자라고 투박하며 깊이가 없는 것'으로 치부되기 십상이다.

 이는 예술가들의 자가당착이며 모순이 아닐 수 없다. 현대에 고전으로 분류되어 있는 작품들도 당대에는 대중의 인기를 얻고 흥행한 '대중문화예술'이었던 경우가 허다하기 때문이다. 너무 많은 순수예술가들이 이러한 사실을 잊고 오늘날 유행하는 대중문화는 고전예술과 같은 위상을 얻을 수 없다고 여긴다. 이

는 순수예술인의 자부심이라 보기에는 도리어 오만에 가깝다.

 지난 몇 년 간 대중문화 산업은 예술계 전반의 시장 확대에 큰 공헌을 하였다. 한류 열풍이 그 좋은 예다. 특히 지난 2012년, 전 세계적 인기를 누렸던 가수 싸이의 '강남스타일' 뮤직비디오 유튜브 조회 건수는 무려 24억 뷰를 넘기며 단일 영상으로는 최다를 기록하고 있으며, 그의 뮤직비디오에 출연한 여러 아티스트들 역시 국제적인 유명세를 얻고 있다. 우리나라 고전예술계가 수십 년에 걸쳐 끌어올린 문화적 장악력을 불과 몇 분짜리 영상으로 대중예술계가 단숨에 뛰어넘은 것이다.

 이와 같은 대중예술계의 확장과 동시에 순수예술계의 시장 장악력은 나날이 위축되어가고 있다. 매분기, 매해마다 영향력 있는 아티스트가 등장하는 대중예술계와는 달리 클래식 시장의 시간은 상당히 느리게 흐르고 있다.

 십 수 년 전부터 대한민국을 대표하는 클래식 가수로 이름을 날려 온 몇몇 이들을 제외하면 유명세를 누리는 새로운 얼굴은 좀처럼 등장하지 않고 있다. 대다수의 클래식 공연이 지니는 티켓파워 역시 대중 예술에 비할 수 없으며 심지어 오페라로 대표되던 고급 공연문화마저 뮤지컬에 자리를 내주고 있다.

 치열해지는 경쟁 속에서 생존하고자 하는 절박한 몸부림은 혹연과 파벌, 인맥으로 얼룩진 마이너스섬 게임(minus-sum game)으로 번

져 서로의 기회를 박탈하는 일이 비일비재하다. 결국 클래식 시장은 침체 일로를 걸었고, 어느덧 '배고픈 예술가'라는 표현이 고전예술인들을 일컫는 대명사로 자리매김하게 되었다. 참으로 씁쓸한 결과다.

지금의 순수 및 기초예술이 '대중화(大衆化)'를 지향해야하는 이유가 여기에 있다. 이는 단순히 대중과 공감하고 소통하는 활로를 개척해야 한다는 것만을 의미하지 않는다. 모두가 '함께 한다'는 의식 없이 진정한 의미의 대중화는 이루어질 수 없다. 우리 예술인들 역시 '서로의 개성에 대한 인정과 존중'을 바탕으로 기존 예술계, 나아가 대중예술계와도 상생할 수 있는 길을 찾아나서야 한다.

순수예술가들은 시대를 뛰어넘어 살아남은 명작을 다룬다는 자부심을 지니고 있다. 그러한 자부심을 바탕으로 서로에 대한 건전한 비판과 경쟁을 전개하면서 보다 여유로운 태도로 새로이 펼쳐지는 대중문화예술의 흐름을 인정하고 존중하기 시작한다면. 그리하여 자가당착에 빠진 자화상의 모순을 서서히 뒤집어나간다면.

지금까지 계승된 고전예술과 이 시대의 기세를 담은 대중문화가 조화를 이루어 언젠가는 시대를 대표하는 미래의 '고전'이 탄생할 토양이 구축될 것이라고, 믿어 의심치 않는다.

"우리 눈앞의 현실을 당장 바꾸는 것은 불가능하다.
따라서 그 현실을 바라보는 눈이 먼저 바뀌어야 한다."

— 니코스 키진차끼스

루드비히 반 베토벤
(Ludwig van Beethoven)

독일의 작곡가. 모차르트에게 영감을 받아 피아니스트로 음악계에 발을 내딛는다. 청년 시절 본의 궁정 악단에서 근무하다가 빈으로 옮겨가 하이든으로부터 가르침을 받는다. 30대 중반, 지병으로 청력을 상실하였음에도 작곡에 대한 열정을 불태웠다. 자신의 모든 역량을 발휘한 대표작인 「합창교향곡」을 발표하고 그로부터 3년 뒤 세상을 떠났다.

볼프강 아마데우스 모차르트
(Wolfgang Amadeus Mozart)

오스트리아 잘츠부르크 태생의 작곡가. 어린 나이부터 음악에 천재적인 재능을 발휘하여 5세 때부터 연주를 시작하였으며 신동으로 알려지기 시작했다. 수많은 작품을 남기고 열성적으로 음악 및 작곡 활동에 일생을 바쳤지만 얻은 명성에 비해 빈곤에 시달렸고 결국 병마로 인해 35세의 짧은 생을 마감했다. 하이든, 베토벤과 함께 고전주의 음악을 완성한 인물로 평가받는다.

마이너스섬 게임

 게임을 하고 난 후 게임에 참가한 모든 플레이어들의 수중에 남은 금액의 합계와 처음 게임을 시작할 때 가지고 있었던 금액의 합계를 비교하여 게임 후의 전체 소지액이 전에 비해 줄었을 경우를 두고 마이너스섬(minus-sum) 혹은 네거티브섬(negative sum)이라고 한다. 이와 마찬가지의 원리로 금액이 동일한 경우에는 제로섬(zero-sum), 금액이 오히려 늘었을 경우에는 플러스섬(plus-sum)이라고 표현한다.

시대를 앞서간 예술상인

거장, 플라시도 도밍고

[20세기 최고의 테너], [오페라의 제왕], [음악계의 진정한 르네상스맨].

모두 단 한 명의 예술가에게 표하는 찬사이다. 그 주인공은 바로 플라시도 도밍고. 루치아노 파바로티, 호세 카레라스와 함께 이른바 '빅 3 테너'로 불린다. 나는 유려한 가창력과 다부진 음색으로 전 세계 클래식 팬들의 사랑을 받고 있는 그를 이 시대를 대표하는 '예술상인'으로서 조명해보고자 한다.

스페인 마드리드 출신의 도밍고는 바리톤으로 데뷔해 만 20세에 테너로 전향했다. 다양한 오페라를 통해 꾸준히 내공을 쌓아가던 그가 일약 스타덤에 오른 것은 1968년 미국 메트로폴리탄 극장에서였다. 선배 가수인 프랑코 코렐리의 대역으로 오른 이 공연이 대성공을 거두며 성악계의 신성으로 떠올랐다.

지난 2009년, 그는 68세 나이에 다시금 바리톤으로 전향하며 제2의 음악인생을 시작했다. 그는 테너로서 누린 명예와 영광의 시간에 머무르거나 은퇴를 택하지 않고 자기 자신을 다시 시험대에 던졌다. 이는 파바로티나 카레라스와는 분명 다른 행보였다. 파바로티는 뛰

어난 성악가였음에도 불구하고 종종 협소한 레퍼투아(연주자가 실연(實演)할 수 있는 배역과 곡의 범위)로 안정지향주의적이라는 평가를 받곤 했고, 카레라스 역시 소리만을 위해 연기를 외면한다는 비판을 받았다. 도밍고는 일흔을 바라보는 늦은 나이에도 불구하고 바리톤에서 테너, 다시 바리톤으로 음역의 높낮이를 바꾸면서 주연과 조연을 가리지 않고 다채로운 배역을 소화했다. 모국어인 스페인어는 물론 프랑스어, 이탈리아어, 독일어, 영어, 러시아어 배역까지 맡을 정도로 열정적으로 노력했다.

그는 현재 총 126개의 배역을 소화해 낸 기록으로 기네스북에 등재되어 있다. 이미 발매된 그의 음반만 100여 개가 넘으며, 이 가운데 8개 음반이 그래미 상을 수상했다. 그는 미지의 세계에 맞서는 것을 두려워하지 않는 도전과 정열 가득한 예술혼의 소유자로서 여전히 왕성하게 활동하고 있다.

그는 기초예술계의 거장이라는 입지에도 아랑곳하지 않고 대중문화예술과의 크로스오버 작업에도 매진했다. 지난 1981년, 미국의 팝 가수 존 덴버와 함께 발표한 「퍼햅스 러브(Perhaps Love)」를 기억할 것이다. 당시 그의 파격적인 행보는 대중문화와 기초예술의 간극이 극복될 수 있다는 가능성을 보여주었다. 동시에 장르를 불문한 전 세계 음악 팬들의 뇌리에 플라시도 도밍고의 이름을 남기는 계기가 되었다.

그는 총 3차례의 내한공연을 가졌는데 특히 1995년 공연에서는 정

확한 발음으로 「그리운 금강산」을 가창해 우리 국민들을 감동시켰다. 그만큼 그는 자신의 문화, 예술세계 어디에도 경계나 한계선을 긋지 않았다.

동료와의 관계에 있어서도 그는 대립을 지양하고 동업자 정신을 추구했다. 1987년 급성 백혈병 판정을 받은 카레라스가 막대한 치료비를 감당하지 못하고 있을 때 몰래 도와준 사람이 바로 도밍고였다. 그는 자신과 라이벌 관계에 있던 카레라스의 자존심을 배려해 자선재단의 이름으로 거액을 기부했다. 이후 카레라스가 자신을 도운 이가 도밍고였음을 알게 되면서 두 사람은 막역지우가 되었다.

치료를 시작한 지 1년여 만에 카레라스는 기적처럼 건강을 되찾았고, 1990년 쓰리 테너는 로마 월드컵 전야에 역사적인 첫 합동 공연을 가졌다. 이 공연의 음반은 1,200만 장이라는 경이로운 판매고를 기록하며 클래식 분야에서 가장 많이 팔린 음반으로 기네스북에 등재되었다. 쓰리 테너는 이후에도 2005년 마지막 공연이 막을 내릴 때까지 수많은 음반과 공연, 대기록들을 남겼다.

도밍고는 기초예술의 순수성을 지키는 대신 대중문화와 결탁했다는 비판을 받기도 했고, 쓰리 테너의 공연 역시 고전으로서의 덕목을 잊은 상업적 무대였다는 비난을 듣기도 했다. 그가 지휘자로 활동을 시작할 때에는 '지나친 활동 영역 확장'이라는 지탄이 쇄도했다.

그러나 그는 멈추지 않았다. 기획 예술가로서 '플라시도 도밍고 콩

쿠르'를 창시해 성악계 후학 양성에도 이바지하고 있으며, LA 오페라극장과 워싱턴 내셔널극장 총감독을 맡아 오페라 행정가로도 활약하고 있다. 이처럼 그가 종합 예술가로서 끊임없이 레퍼투아(Repertoire)를 넓혀나간 덕분에 우리가 접할 수 있는 예술작품의 숫자와 아름다움이 배가된 것은 아닐까.

플라시도 도밍고의 도전정신, 장르와 문화권을 자유로이 넘나드는 열린 의식은 진정한 예술상인으로 거듭나고자 하는 나 자신을 포함한 앞으로의 기초예술가들이 갖추어야 할 필수 덕목일 것이다.

"생각 한 조각을 심으면 행동 하나를 수확할 수 있다.
행동 하나를 심으면 습관 한 가지를 수확할 수 있으며,
습관 한 가지를 심으면 개성을 얻을 수 있다.
그리고 개성 하나를 심으면
비로소 자신의 숙명에 도달하게 된다."

– 랄프 왈도 에머슨

쓰리 테너즈 (The Three Tenors)

이탈리아 출신의 테너 루치아노 파바로티, 스페인 출신의 테너인 호세 카레라스와 플라시도 도밍고가 국제 백혈병 재단 모금을 위한 연주회라는 명분으로 한 무대에 서게 되었다. 공연은 대성공을 거두었고 1990년 로마에서 열린 첫 공연부터 2003년 미국 공연까지 지속적으로 세계 투어에 나서는 등 큰 흥행을 이끌었다.

루치아노 파바로티 (Luciano Pavarotti)

이탈리아 모데나 출신의 성악가. 다양한 레퍼토리와 높은 음역에서 뻗어나가는 맑고 깨끗한 음색이 가장 큰 특징으로 꼽힌다. 오페라 외에도 폭넓은 활동으로 높은 인기를 구가하였으며 1977년 내한 독창회를 시작으로 1993년, 2000년, 2001년에도 내한공연을 가졌다. 2007년 췌장암이 악화되어 사망하였다.

호세 카레라스 (Jose Carreras)

스페인 바르셀로나 출신의 성악가로 베르디의 오페라에 출연하며 데뷔하였다. 이후 이탈리아의 [라 스칼라 극장], 미국의 [메트로폴리탄 오페라 극장], 영국의 [로열 오페라하우스] 등에서 왕성하게 활동하며 입지를 닦았다. 41세가 되던 해 백혈병으로 쓰러졌으나 기적적으로 회복하여 다시금 활동을 재개하게 되었다. '은빛 테너'라는 별명을 가진 카레라스는 우아하고 서정적인 음색으로 널리 알려져 있다.

메트로폴리탄 극장

1883년 미국 뉴욕시 링컨센터에 개장한 오페라 극장으로 총 3,700석의 규모를 자랑한다. 세계 최고의 음악가들과 작품들을 품었으며 오늘날에는 세계 각국의 우수한 가수들을 초청하여 매 해 가을부터 이듬해 봄까지 공연을 올린다. 세계 최고의 오페라 무대 중 하나로 성악가들에게는 꿈의 무대 가운데 하나이다.

안타까움을 금할 수 없는,

거장, 프란츠 페터 슈베르트

 달빛 은은한 밤 연인이 머무는 창가를 향해 부르는 사랑의 노래, 세레나데(Serenade). 초기 독일낭만파의 대표적 작곡가 가운데 한 사람인 프란츠 페터 슈베르트(Franz Peter Schubert)는 많은 작품을 남겼지만 흔히 소야곡(消夜曲)이라고도 불리는 이 세레나데로 우리에게 가장 잘 알려져 있다.

 17세 무렵, 슈베르트는 소프라노 여가수였던 테레제 그롭과 사랑에 빠진다. 그러나 가난한 작곡가를 사위로 맞이하고 싶지 않았던 그녀의 아버지는 일방적으로 약혼을 파기하고 만다. 첫사랑의 아픔은 슈베르트 음악의 전반적 분위기를 구성하는 근간이 된다. 일반적으로 세레나데는 밝고 명랑한 분위기 속 구애의 형식을 갖추고 있으나 슈베르트의 세레나데는 어쩐지 감미로우면서도 애잔하게만 들린다.

 슈베르트의 짧지만 강렬했던 생애는 두 단어로 요약될 수 있다. 창작열(創作熱)과 가난이다. 31살에 요절한 그는 작곡가로 활동한 불과 10년이 채 되지 않는 시간 동안 천여 곡이 넘는 작품을 남겼다. 유실되거나 지금은 우리에게 전해지지 않는 곡을 제외한 그의 작품은 교향곡 10편, 관현악곡 4편, 협주곡 1편, 피아노 소나타 22편, 미사곡

7편, 가곡은 무려 633편이다.

 안타까운 것은 이러한 그의 창작열이 가난을 해소하지는 못했다는 점이다. 부와 명예보다는 오로지 예술을 위해 창작에 열의를 불태웠던 그에 관한 기록을 찾아보면 '배고픔'이라는 단어가 그림자처럼 따라다닌다. 그는 동료 예술인이나 후원인을 만나면 며칠째 끼니를 제대로 해결하지 못했다고 이야기하곤 했고 그들이 사주는 빵을 허겁지겁 먹어치웠다. 내성적인 성격 탓에 자신의 작품을 홍보하거나 무대에 올리는 일에 소극적이었으며 때로는 자신 있게 들고 나선 창작곡을 출판인이나 후원자에게 보이지도 못한 채 발걸음을 돌렸다.

 운도 따라주지 않았다. 어렵게 잡은 독주회 일정이 당시 최고 연주자로 평가받던 파가니니의 연주회와 겹치기도 하였으며, 유럽 동물 사육제에 최초로 기린이 소개되어 이와 관련한 음악과 연극이 유행할 때 그의 작품은 시대의 흐름에 부합하지 못한다는 평가를 받기도 했다.

 슈베르트의 죽음에 관해서는 여러 가지 설이 있지만 오랜 굶주림과 질병이 겹쳐 끝내 회복하지 못했다는 이야기가 가장 유력하다. 그의 이름과 음악은 그가 죽고 10년 후 독일 작곡가 로베르트 슈만에 의해 알려지기 시작했다. 슈만은 슈베르트의 천재성에 감탄하여 그의 작품을 알리기 위해 백방으로 노력했다. 결국 슈베르트는 생전의 무수한 기회를 놓치고 사후에야 인정받은 불운한 아티스트의 선형으로 남게 되었다.

나는 상상해본다. 만약 슈베르트가 노년까지 살면서 곡을 만들었다면 무엇이 달라졌을까. 역사에 가정은 무의미하지만 어쩌면 모차르트나 베토벤을 뛰어넘는 예술가로 기억되고 세상에는 더욱 원숙하고 아름다운 그의 작품들이 흘러 넘쳤을지 모른다.

나아가 그가 예술상인의 기질을 지니고 있었다면 어떠했을까. 그의 작품과 악보가 당대의 시장을 가득 메웠을 것이며 베토벤의 극찬을 받은 이 젊은 예술인의 후원을 자처하는 이들이 줄을 이었을 것이다. 그 자신이 예술상인이 될 필요까지는 없었더라도 그의 가치를 알아봐줄 수 있는 예술상인을 만날 기회가 있었더라면, 분명 생전의 그와 그의 작품에 대한 평가는 달라졌을 것이다.

'음악은 이곳에 풍려한 보배와 그보다 훨씬 귀한 희망을 묻었노라. 프란츠 슈베르트, 여기에 잠들다'

슈베르트의 묘비에 적혀있는 글귀이다. 그와 함께 묻힌 '희망'은 이 시대를 살아가고 있는 우리 예술인들에게도 숙연한 하나의 '길'을 제시하고 있다. 예술상인은 자신의 작품뿐 아니라 가능성을 지닌 타인의 재능을 발굴하고 계발하는 일까지도 자신의 사명이자 예술 활동으로 여길 수 있어야 한다. 이 시대에 두 번 다시 슈베르트와 같은 비운의 아티스트는 존재하지 않기를 간절히 희망하며.

"빛줄기는 항상 가장 깊은 어둠 속에서 발견된다."

– 아리스토텔레스 오나시스

가곡

시(時)에 곡을 붙여 피아노 반주에 맞추어 부르는 성악곡을 말한다.

니콜로 파가니니 (Niccolo Paganini)

이탈리아 출신의 바이올린 작곡가이자 연주자로서 19세기 최고의 테크니션으로 평가받는다. 오늘날까지도 소화하기 힘든 기교적으로 가장 난해한 작품들을 남겼으며 즉흥 연주에도 빼어난 기량을 선보인 전설적인 바이올리니스트.

로베르트 알렉산더 슈만 (Robert Alexander Schumann)

독일 낭만주의 시대의 대표적인 작곡가. 슈베르트의 영향을 많이 받았으며 피아노 독주곡과 가곡에서 두각을 나타냈다. 이른 나이에 정신 착란을 일으켜 치료를 받던 중 46세의 짧은 생을 마감했다.

어제까지의 반성

어느 예술인의 자기비판

예술인 정경으로 살아온 지난날은 눈부시게 아름답고 경이로운 순간의 연속이었다. 무대에 올라 연주를 시작하는 찰나의 두근거림, 황홀한 조명과 관객들의 박수소리, 무사히 노래를 마치고 무대를 내려올 때의 안도감과 벅찬 가슴은 내일의 정경을 또다시 무대에 올라갈 수 있게 만드는 원동력이었다.

일견 화려해 보이지만 동시에 뒤에서는 나 자신을 끊임없이 다그치고 채찍질해야 했던 시간이기도 하였다. 뜨거운 아궁이를 겪지 않은 도자기나 날카로운 날을 견디지 않은 조각상은 존재할 수 없듯이 반성과 절치부심의 시간 없이는 새로운 시대를 지향하는 이상적인 예술상인으로 거듭날 수 없다는 믿음이 있었다.

한창 칼럼을 연재하는 가운데 있었던 일이다. 나는 어느 공연의 예술 총감독으로 지목되어 프로그램의 전반적인 기획과 연출을 담당하게 되었다. 공연에는 약 30분의 오프닝 무대를 장식할 현악 퀸텟(Quintet, 5중주)팀이 필요했다. 탄탄한 실력과 열정을 갖춘 팀을 찾던 중 지인으로부터 한 팀을 소개받을 수 있었고, 그들의 약력이 담긴 문서를 미리 받아보았다.

내용은 실망스러웠다. 그들은 예술가로서의 이른바 '스펙'이 전혀 화려하지 않았다. 아무리 숨은 보석 같은 이들을 찾아내어 기회를 주고자 했지만 그들을 그토록 큰 무대에 출연시켜도 되는지 의문이었다. 나는 내심 불안한 마음을 지닌 채 그들을 오프닝 팀으로 정하고 무대를 준비하기 시작했다.

연주 당일, 나는 퀸텟 팀과의 리허설 미팅 30분 전에 도착했다. 그들은 1시간 전에 미리 도착해 연습을 하고 있었다. 드디어 시작된 리허설 연주. 그들은 총 여섯 곡을 연주하는 동안 최선을 다하지 않는 순간이 없었고 나는 단 한 마디, 한 소절도 흘려들을 수가 없었다. 어떤 공연이나 무대보다도 더 큰 감동이 밀려왔다. 리허설이 끝난 뒤 나는 겸허한 목소리로 이렇게 이야기했다.

"솔직히 말해 충분히 검증되지 않은 여러분이 과연 이번 무대를 잘해낼 수 있을 것인지에 대해 계속 불안했던 것이 사실입니다. 그러나 여러분의 연주를 통해 이 세상에는 문서에 기록될 수 없는 가치와 아름다움이 얼마나 많은지 다시금 깨달을 수 있었습니다. 선입견과 경직된 사고방식으로 여러분을 멋대로 판단해서 진심으로 미안합니다. 더불어 어른스럽지 못했던 저를 일깨워주어 감사합니다."

숨겨진 재능을 찾아내 충분한 기회를 부여하고 예술가로서의 입지를 구축하는 과정을 돕는 이상적인 '예술상인'의 모습과 잠시나마 출연자들에 대해 선입견을 가졌던 '나' 사이에는 너선히 큰 괴리기 존재했다. 이는 내가 지금껏 비판해 온 기존 예술인들의 과오를 답습하는

것에 지나지 않는 것이었다. 예술상인이라는 묘목이 큰 나무로 온전히 자라기 위해서는 끊임없는 보호(철학)와 관리(언행일치), 그리고 주의(자기반성)를 기울여야만 한다.

화려한 무대에 올라 여유 있는 듯 노래하고, 마음에 품은 큰 뜻을 펼쳐보고자 칼럼을 기고하고 있지만 나는 여전히 평범하고 부족함 많은 예술가이다. 미숙한 나 자신의 고삐를 다잡기 위해 타성에 젖었다는 자각을 받을 때마다 되새기곤 하는 문장이 있다. 그 구절을 다시 한 번, 마음 깊은 곳에 새겨두려 한다.

"내가 어릴 때에는 말하는 것이 어린아이와 같고, 깨닫는 것이 어린아이와 같고, 생각하는 것이 어린아이와 같았다. 그러나 장성한 사람이 되고서는 어린아이의 일을 버렸노라"

– 고린도전서 13 : 11

"제가 저지른 일에 대해 크나큰 부끄러움을 느낍니다.
제겐 어떠한 변명의 여지도 없습니다.
여러분이 아시는 바와 같은 일을 저는 저질렀습니다.
그러한 제 자신과 행위에 대해 모든 책임을 질 것입니다.
이 얼룩을 조금이라도 다른 누군가에게
털어넘기는 일은 없을 것입니다.
불미스러운 일을 일으켜 죄송합니다.
저로 인해 상처받았을 모든 분에게."

— 루이 앤녀는

자코모 푸치니 (Giacomo Puccini)

대대로 명망 높던 음악가 집안에서 태어난 푸치니는 유명한 음악가였던 아버지를 어린 나이에 잃었다. 이후 베르디의 작품 「아이다」에 감명을 받은 그는 오페라 작곡가로서의 길을 걷기로 결심하고 음악원에 진학하여 본격적인 수업을 시작한다.

「라 토스카」, 「나비 부인」, 「라 보엠」 등의 작품은 오늘날 푸치니의 3대 걸작으로 꼽히지만 초연 당시에는 저조한 흥행 성적과 함께 많은 비판을 감내해야 했다. 그러나 푸치니의 창작열은 꺾이지 않았다. 꾸준한 작품 활동을 통해 베르디 이후 가장 뛰어난 오페라 거장으로서의 입지를 다진 그는 자신을 두고 '극장을 채우기 위해 작곡하라는 계시를 받은 사람'이라고 표현할 정도로 오페라 무대에 큰 애정과 더불어 사명감을 발휘했다.

그는 후기 낭만파 음악 기법을 바탕으로 자신의 작품 속에서 대담한 화성적 구성을 이루어 냈고, 이는 무대 위에서 보다 효과적으로

드라마적인 요소를 드러낼 수 있는 특징으로 역할했다. 푸치니의 작품에서 드러나는 가장 중요한 정서 중 하나는 서민들에 대한 따뜻한 마음가짐이었다. 베르디의 작품세계가 청중에게 비교적 난해하고 어렵게 다가간다면 푸치니의 작품세계는 청중들이 한층 더 흡수하기 쉽고 공감하기 용이한 내용과 가사로 구성이 되어 있었다.

예순을 넘어서도 꺼지지 않는 예술혼을 불태우던 푸치니는 마지막 작품 「투란도트」의 완성을 앞두고 1924년 인후암으로 브뤼셀에서 별세하였다. 이 작품은 명지휘자 토스카니니의 지휘로 밀라노의 스칼라 극장에서 초연되었다.

―

자코모 푸치니와 그의 작품 세계가 품은 가장 큰 힘은 바로 대중과의 '융화력'이었다. 그가 활동하던 당시 가극 무대를 수놓은 작품들은 대부분 주인공 귀족, 왕족이었고 이로 인하여 작품 배경은 필연적으로 궁정이나 귀족 사회를 그릴 수밖에 없었다. 그러나 푸치니의 작품 속에서 주역들은 대부분 서민이며, 특히 여주인공은 청중들의 동정을 끌기 위한 박복한 인물로 묘사되었다. 또한 이러한 설정을 뒷받침하고 무대 위에서의 그 효과를 극대화하기 위한 서정적이고 감상적인 멜로디를 만들어내기 위해 푸치니는 각고의 노력을 기울였다.

청중의 입장에서 보았을 때 멀고 높게만 느껴질 수밖에 없는 오페

라 무대를 관객들이 살아가는 삶 한가운데로 가져다 놓은 것이 바로 자코모 푸치니의 가장 큰 업적이라고 볼 수 있다. 대중들의 가슴에 따뜻한 인정미를 선사하는 대본과 선율을 준비하기 위해 분투한 푸치니는 '대중과 유리된 예술은 온전할 수 없다'는 사실을 일찌감치 꿰뚫은, 시대를 앞서 간 예술상인이 아니었을까.

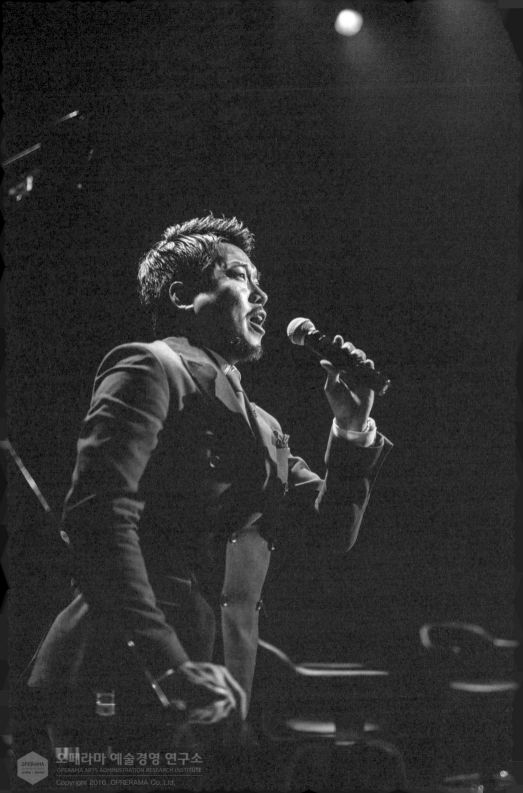

현재

"우리는 시간을 현명하게 사용해야 하며,
옳은 일을 하기 위한 시기란
항상 무르익어 있다는 사실을 깨달아야 한다."

— 넬슨 만델라

명작은 안정 속에서 탄생하지 않는다

예술가로서 세상을 비판하다

미국 컬럼비아대학교의 하이디 그랜트 할버슨, 토리 히긴스 교수는 인간의 목표달성과 동기부여에 대해 연구하면서 세상을 이해하고 행동하는 방식에 따라 사람을 크게 두 부류로 나눌 수 있다고 주장했다. 바로 '성취지향형(promotion focus)' 인간과 '안정지향형(prevention focus)' 인간이다. 두 유형은 어떠한 자극에 대해 서로 다른 반응을 보이는데 성취지향형 인간이 도전과 성장에 무게를 둔다면 안정지향형 인간은 평정(平靜)과 안전에 초점을 맞추고 있다.

언제부터인가 우리 사회는 안정지향형 인간이 다수를 이루고 있다는 느낌을 받는다. 많은 학생들이 어린 나이부터 단지 '안정직'이라는 이유만으로 대기업 사원, 공무원 등의 직업을 장래희망이라고 답한다. 다음 시대를 이끌어 갈 세대들 사이에 만연해 있는 이러한 가치관과 풍조는 장기적으로 보았을 때 우리 사회의 구조적, 정신적 불균형을 초래할 수밖에 없다.

대한민국에서 모차르트, 베토벤, 슈베르트와 같이 시대를 대표할 만한 예술가가 탄생하지 않는 이유는 무엇일까? 또 지킬앤하이드, 맘마미아, 노틀담드파리, 레미제라블과 같은 명작들이 만들어지지 못

하는 원인은 무엇인가? 신성처럼 나타났던 신예 예술가들이 소리 소문도 없이 사라지고 수많은 순수 창작물들이 흥행에 실패를 거듭하는 가장 큰 이유는 우리 내면에 뿌리 깊이 자리 잡은 이 '안정에의 욕구' 때문이라고 볼 수 있다.

너무 많은 예술인들이 성공을 거둔 기존 작품의 틀에 의존하려는 경향을 보이고 있다. '안정'을 이유로 오늘도 끊임없이 고전 작품만을 답습하고 창작물마저 고전의 틀에 끼워 맞춰 안주하려 한다. 고전에 매달려 그 재현과 표현을 풍부하게 만드는 것은 분명 가치 있는 작업이지만 다음 세대를 위한 완전히 새로운 창작과 도전은 더욱 중요한 가치이다.

고전에만 머무르는 것도, 고개를 돌려 현대예술만을 직시하는 것도 우리 예술가들에게는 허용될 수 없는 사치이다. 예술인은 항상 고전으로 돌아가 꾸지람과 호통을 듣고 반성하며 현대를 좌지우지하는 대중의 입맛과 섬세함에 좌절하는 과정을 끊임없이 반복해야만 하는 숙명을 지니고 있다. 예술가가 창작의 고통을 회피하고 안주하는 순간, 그가 속한 시대에서의 도태가 시작된다.

안정지향주의는 어느덧 대중의 기호 의식에까지 스며들어 있다. 베스트셀러나 음원 차트의 숫자와 데이터를 맹목적으로 받아들이고 타인이 좋아하는 것을 자기 자신도 좋아하는 것이라고 믿어버리고 만다. 이러한 과정에는 주체적인 외시 결정과 자신이 진성으로 선호하는 것이 무엇인지에 대한 판단 근거가 전적으로 누락되어 있다. 천편

일률적일 수밖에 없는 판단 기준은 점차 획일화되고 개성이 부족한 사회, 대중, 개인을 만들어내며 이는 작품의 예술성 및 의식 수준의 저하와 국가경쟁력 결여로 이어진다.

이처럼 예술계뿐만 아니라 사회 전반적으로 대한민국은 지금 생존을 우선시하는 안정지향과 요행을 꿈꾸는 양극으로 가득하다. 거창하지만 그 간극을 차츰 메워가는 일이 예술상인으로서의 나의 사명이라고 생각한다.

실패를 두려워 않는 도전정신과 용기 속에서 아름다운 명작들이 무수히 탄생할 수 있기를. 예술 의식의 성장을 위한 사회적 고민이 더욱 깊고 풍부해져 대중의 기호와 개성에까지 영향을 미칠 수 있게 된다면, 우리는 비로소 '인간은 타인의 욕망을 욕망한다'던 자크 라캉의 발언을 부정할 수 있는 주체적이고 온전한 '인간다운' 삶을 살아갈 수 있게 될 것이다.

"인간의 한계란 밀어붙였을 때에만 보이는 것이다."

– 허버트 사이먼

지킬 앤 하이드

영국의 소설가인 로버트 루이스 스티븐슨(Robert Louis Stevenson)의 소설을 원작으로 제작된 뮤지컬 작품으로 1997년 미국 브로드웨이에서 초연되었다. 뮤지컬 장르에서 흔치 않은 스릴러 물로 다중인격을 지닌 캐릭터와 그를 사랑하는 두 여인 간의 로맨스를 줄거리로 삼고 있다.

맘마미아

스웨덴 출신의 혼성 그룹 ABBA의 음악을 바탕으로 제작된 영국의 뮤지컬. 그리스 지중해에 위치한 작은 섬을 배경으로 벌어지는 로맨스와 코믹한 가족적 구성이 돋보이는 작품으로 1999년 런던에서 초연된 이후 10여 년간 전 세계 225개 도시에서 4천만 명 이상의 관객을 동원하는 흥행 기록을 세웠다.

노트르담 드 파리

 프랑스 문학가 빅토르 위고의 동명소설을 원작으로 하는 뮤지컬 「노트르담 드 파리」는 종교적 색채를 짙게 띤 사회 속에서 자유로운 인간의 감정이 어떻게 속박되고 표출되는지를 잘 표현해 낸 시대적인 작품이다. 브로드웨이 뮤지컬에서는 찾아보기 힘든 철학적이고 문학적인 가사와 표현력이 특징이다.

레미제라블

 빅토르 위고의 장편소설을 바탕으로 만들어진 뮤지컬이며 '장 발장 이야기'로 널리 알려져 있는 작품이다. 1985년 초연한 「레미제라블」은 런던에서 최장기 뮤지컬 기록을 보유하고 있다. 최근 영화화된 바 있다.

자크 라캉 (Jacques Lacan)

 프랑스의 철학자이자 정신과 의사 출신의 정신분석학자로서 언어를 통해 인간 욕망을 분석하는 이론을 정립하였다. 프로이트의 계승자라는 평가를 받기도 한 그는 언어 속에 인간 정신과 욕망이 드러나며, 이를 분석하는 작업을 통해 인간의 내면세계를 더욱 깊이 파악할 수 있다는 이론으로 정신분석학계와 더불어 언어학계에도 새로운 흐름을 일으켰다.

인간다움(Humanitas)이란,

어느 예술가의 깨달음

'인간다움(Humanitas)'이란 무엇인가에 대한 고찰은 시대를 막론하고 여러 학문을 통해 끊임없이 이어져 왔다. 유교에서는 인간만이 가지고 있는 어떤 것을 인간의 본성으로 보았는데 특히 맹자는 금수(禽獸)와는 다르게 인간이 지닌 인의예지(仁義禮智)를 인간다움의 시작이라고 보았고, 서양 철학자 플라톤은 욕망, 감정, 지식이라는 세 가지 요소로부터 인간다움이 비롯되는 것이라고 정의하기도 하였다.

예술의 궁극적 목표 역시 인간다움에 대한 고민과 표현이다. 예술가의 작품 활동이란 인간의 적나라한 감정들뿐 아니라 철학, 사유까지 아우르는 '인간성의 중추'를 어떠한 상(像)에 담아 구체화시키는 작업과 같다.

예술상인이 추구하는 길은 이처럼 작품에 담긴 근본적인 인간성을 보다 자연스럽고 원활하게, 받아들이기 쉬운 형태로 대중에게 공급하기 위한 방도를 모색하는 것이다. 쳇바퀴 도는 듯한 일상에 치여 대중들이 쉬이 잊어버리는 근본적인 인간다움을 예술과의 접점을 통해 환기하고 깨닫게 하는 것. 나 또한 늘 그와 같은 과정을 통해 진정한 인간다움이라는 것이 무엇인지 끊임없이 고민하고 사색한다.

얼마 전 밀양에서 열린 한 공연이 끝난 뒤에 있었던 일이다. 무대를 마치고 서울로 향하는 버스에 오르려던 찰나, 한 어르신이 달려와 함께 사진을 찍어도 괜찮겠는지 물어오셨다. 그 분은 예전에 나의 오페라마 특강을 우연히 들었는데 내용이 무척 인상적이어서 기억해두었다가 나의 공연 소식을 듣고 반가워 찾아왔다고 하셨다. 그리고 함께 온 아들이 조금 늦는 바람에 나의 연주를 놓쳤다며 안타까워하셨다.

예술상인으로서 이전에 소개한 칼럼들을 통해 나는 예술과 상업의 불가분의 관계에 대해 이야기해온 바 있다. 예술은 돈을 사랑하며 합당한 대우가 없는 작품 활동은 있을 수 없다는 신념은 지금도 변함이 없다. 예술계에는 여전히 커미션(중개료)을 담보로 장난을 치는 사기꾼들과 '재능기부'라는 이름의 '재능착취'가 성행하고 있다.

어둠이 내려앉던 밀양의 거리. 무대나 관객석은 물론 조명 하나 없던 그 거리에서 나는 청년들의 젊음을 축복하는 노래, '가우데아무스 이기투르(Gaudeamus Igitur)'를 즉흥적으로 열창했다. 오로지 두 사람을 위해. 순수한 애정과 열정으로 나의 노래를 듣기 위해 달려왔다는 두 사람의 마음은 내게 있어 어느 화려한 화환이나 무대보다도 값지고 소중한 것이었다. 예술가로서, 예술상인으로서 인간다움이란 무엇인가 하는 근본적인 의문에 대한 답을 나는 예술의 전당도, 카네기 홀도, 스칼라 극장도 아닌 밀양의 어느 어둑한 길 위에서 얻었다.

인간다움이란, 나의 실력과 이상이 지금과 조금 달라진다 하여도 결코 변하지 않을 어떠한 것이다. 그것은 어떤 경우에도 나의 노래를

듣기 위해 모든 것을 뒤로 하고 달려온 이가 아쉬움을 지닌 채 되돌아가는 일이 없도록 하겠다는 신념이다. 무대나 반주가 없어도, 어둑한 길 위에서도 기꺼이 나의 목소리를 선사할 수 있는 것, 바로 내가 실천하고 지켜낼 수 있는 가장 존엄한 인간다움이 아닐까.

 삶의 진리라는 것과 마찬가지로 세상 모든 이에게 적용될 수 있는 절대적인 인간다움의 기준을 정의하거나 찾아내기란 어려운 일이다. 개인의 취향, 개인의 정의, 저마다 삶에 있어서의 진리를 찾아내고 추구하듯이 인간다움이라는 가치 역시 선택의 과정을 필요로 한다. 자신의 내면에서 가장 지켜내고 싶은 인간으로서의 소중한 가치가 무엇인지를 분명히 할 수 있다면, 우리 자신의 인간다움은 안녕하다고 말할 수 있는 것 아닐까.

"인간은 살아가기 위해 태어난 것이지
살아갈 준비를 하기 위해 태어난 것이 아니다."

– 보리스 빠스베르나그

커미션

국가 혹은 공공 단체나 기관이 특정인을 위해 공적인 업무를 수행하였을 때 이들이 받는 중개료 혹은 수수료를 말한다. 본문에서 쓰인 커미션의 개념은 예술계에 암암리에 횡행하고 있는 브로커들이 아티스트들을 상대로 어떤 공연 기회나 자리를 알선하면서 요구하는 질 나쁜 '중개료'를 지칭한다.

가우데아무스 이기투르 (Gaudeamus Igitur)

브람스가 작곡하였으며 서구 문명권의 대학 졸업 축하곡이자 졸업 파티가 열리는 선술집에서 건배를 들며 부르는 노래이다. '그러므로 우리 즐깁시다'라는 의미와 같이 젊음의 아름다움과 불확실성을 찬미하고 그에 축배를 드는 내용을 담고 있다.

카네기 홀

미국 뉴욕시에 존재하는 가장 큰 규모의 홀로 1891년 차이코프스키가 지휘한 뉴욕교향악단의 연주회로 처음 개장하였다. 이후 1898년 철강재벌 A. 카네기의 투자로 개축되면서 '카네기 홀'로 불리기 시작했다.

라 스칼라 극장

이탈리아 밀라노에 위치한 오페라 극장으로 1778년 처음으로 설립되었다. 제 2차 세계대전 중 공습으로 파괴되었으나 재건되어 1946년 토스카니니가 지휘한 역사적인 공연으로 재개장하였다. 파리 오페라 극장, 빈 오페라 극장과 함께 유럽 3대 오페라 극장 가운데 하나로 꼽힌다.

열쇠는 아이들의 손에 있다

문화예술 교육과 정책을 말하다

이탈리아 유학 시절, 고대 로마 유적인 아레나 디 베로나(Arena di Verona)에서 열리는 오페라 축제를 관람하러 간 적이 있다. 이 축제는 주세페 베르디 탄생 100주년을 맞은 1913년 8월 10일 처음으로 개최되어 최대 3만 명을 수용하는 원형 극장에서 해마다 약 50회의 오페라 공연을 올리고 있다. 매회 전석이 매진이나 다름없으니 총 150만 인파가 몰려드는 세계적인 문화예술 축제인 셈이다. 이날은 베르디의 작품 가운데 하나인 '라 트라비아타'가 상연되는 날이었다.

공연을 즐기던 도중 나는 옆자리에 앉은 영국인 남성과 친해져 이런 저런 이야기를 나누게 되었다. 영국에서 구두를 수선하는 일을 하고 있다는 그는 베로나 축제에 참석하기 위해 돈을 번다해도 과언이 아니라고 했다. 그는 음악을 전공하지도 않았고, 이탈리아에 살고 있는 것도 아니었다. 그럼에도 불구하고 아름다운 꿈을 꾸듯 흘러가는 세 시간여의 오페라 관람 시간이 자신의 인생에 있어서 더할 수 없는 낙이며 그 무엇보다 소중하다고 했다.

1960년대 영국의 문화정책을 살펴보면 이러한 영국인 친구가 탄생한 것도, 영국이 문화대국이라는 칭호를 얻게 된 것도 전혀 무리가

아니라는 생각이 든다. 당시 영국 정부는 미취학 아동을 둔 가정에 미술관, 공연장, 박물관을 무료나 다름없는 금액으로 개방했다. 그 결과 국민들은 자연스럽게 가족 단위로 다양한 예술 작품을 누리고 즐기며 여가를 보내게 되었다. 그들은 자국의 문화와 예술에 깊은 자긍심을 가지게 되었을 뿐만 아니라, 영국의 자랑인 비틀스 등 수많은 문화유산과 걸작이 탄생하는 데 충분한 토양을 만들어줄 수 있었다.

당시 문화정책의 혜택을 받은 어린이들은 오늘날 기득권으로 장성하였다. 세계적 명물로 자리 잡은 에든버러 축제 등을 기획하고 있으며 코벤트 가든 왕립 극장과 같은 대규모 극장을 설립하면서 전 세계의 문화적 흐름과 유행을 주도하고 있다. 다음 세대를 위한 정책을 고민하는 일도 게을리하지 않고 있으며 이를 통해 세대 간에 문화적 유대감을 형성하고 선순환적 연결고리를 구축하는 데 성공을 거두고 있다.

이에 반해 우리나라의 문화정책에는 여전히 아쉬운 면이 많다. 예술에 대해 체계적으로 배울 수 있는 실질적인 기간은 초등학교 교과 과정이 전부이다. 중고등학교 교육 과정에 포함되어 있는 음악, 미술, 체육은 성적이나 진학을 뒷받침하기 위한 부가적인 과목으로 인식되고 있는 것이 현실이다. 20대의 대학생활은 30대의 초기 사회생활을 위해 거쳐 가야 하는 하나의 과정 정도로 여겨지고 있다. 결국 경제적, 시간적 여유를 확립한 뒤 예술을 본격적으로 향유할 수 있는 시간은 빨라야 40~50

대에나 찾아오게 된다. 기초예술과의 접점을 형성하는 데 10대부터 40대까지 약 30년간의 '문화적 공백'이 생기는 것이다.

이와 같은 긴 공백은 사람들로 하여금 예술을 그저 삶의 부차적인 요소로 여기게 만들었다. 더불어 예술 작품을 즐길 만한 경제적 여유를 갖추게 된다 해도 어떻게 접근하고 감상해야 할지를 몰라 우왕좌왕할 수밖에 없도록 만들었다. 어린 시절부터 분별없이 접해온 대중문화는 기초예술을 향유하기 위한 '입맛'을 되찾는 데 있어 큰 걸림돌로 작용하게 되었다.

이러한 사회적 차원에서의 문화적 결핍을 막기 위해서는 지속적인 홍보와 교육을 통해 아이들에게 문화와 예술의 중요성을 일깨워주고 이를 즐기는 방법을 가르쳐주어야 한다. 이는 잠재적인 미래의 문화예술 소비자와 생산자를 동시에 양성하는 것과 같으며, 문화의 융성과 국가적인 경쟁력에도 이바지하는 일이다.

문화적으로 비옥한 땅 위에서만이 예술을 통해 행복을 고취하는 꿈나무들이 자라날 수 있다. 이를 위한 우리 기성세대의 희생과 친절한 안내가 절실하다.

"우리에게 주어진 오늘을 희생하여
우리 아이들에게는 더 나은 내일을 선사해줍시다."

– 압눌 칼람

아레나 디 베로나 (Arena di Verona)

이탈리아 베로나 중심부에 세워진 로마시대의 원형 극장. 로마의 콜로세움보다 반세기 늦게 건설되었고 본디 검투사들의 결투장으로 사용되었다. 1913년 베르디 탄생 100주년을 기념해 베르디의 명곡 8곡을 공연한 것이 계기가 되어 이때부터 베로나를 대표하는 야외 오페라 극장으로 바뀌었다. 최대 2만 2천명까지 수용이 가능하며 매 해 여름 베로나 오페라 축제가 열린다.

주세페 베르디 (Giuseppe Verdi)

이탈리아 출신의 가극 작곡가. 87세의 장수를 누리면서 이탈리아 낭만파 가극에 지대한 공헌을 하였다. 수많은 명작을 남겼으며 박력 넘치는 음악과 무대는 극찬을 받았다. 후반기에 발표한 「아이다」, 「오텔로」, 「팔스타프」는 베르디가 남긴 대표적인 걸작으로 칭송받는다.

라 트라비아타 (La Traviata)

뒤마의 소설「동백 아가씨」를 소재로 한 주세페 베르디의 대표작 오페라로서 '길을 잘못 든 여자'라는 뜻을 가지고 있다. 1853년 이탈리아 베네치아에서 초연되었으며 화류계 여성과 젊은 부르주아 청년의 이루어질 수 없는 애틋한 사랑 이야기로 큰 인기를 끌었다.

에든버러 축제

매 해 8월 중순부터 3주간 영국 스코틀랜드의 에든버러 지방에서 열리는 세계 최대의 공연 축제로서 제 2차 세계 대전 피해자들의 치유를 기원하며 1947년 처음 시작된 축제이다. 전 세계 공연 팀들을 초청하여 벌이는 축제로서 클래식 음악의 비중이 가장 높으며 영국과 유럽의 공연 팀들을 주축으로 100여 개의 공연이 상연된다.

코벤트 가든 왕립 극장

1732년 조지 2세의 허가를 받고 설립된 코벤트 가든 왕립 극장은 처음에는 연극 소극장으로만 이용되었으나 1887년부터 오페라와 발레 전용 극장으로 거듭났다.

상품으로서의 명품, 예술로서의 명품

명품(名品)을 말하다

명품(名品)이란 무엇일까?

사전적으로는 '뛰어나거나 이름난 물건 혹은 작품'을 일컬으며 시대와 장소를 초월해 살아남은 재화들을 가리킨다. 상품으로서의 명품이 꼭 값비싼 것만을 의미하지는 않는다. 어떤 상품이 값으로 환산할수 없을 만큼 그 자체로서 무한한 가치를 지녔거나 하나의 기호로서얼마가 되었든 투자할 만하다면 우리는 비로소 이를 명품이라고 부른다.

그렇다면 예술에도 명품이라는 잣대를 적용할 수 있을까. 예술을 향유하는 소비자의 입장에서 보았을 때, 어떤 작품이 명품이다 아니다를 판가름하는 기준 가운데 하나는 바로 '감동'의 유무일 것이다. 일견 주관적인 판단 기준이기는 하나 관점을 달리하면 이는 작품을 평가하는 가장 명확한 잣대로도 볼 수 있다.

예술가로서 내가 분류하는 '명품'의 기준은 이러하다. 일반적으로 '예술적 가치'라 하면 작품에 담긴 테크닉, 즉 기술적인 역량으로 평가를 받는 경우가 대다수다. 그러나 기술적인 우위만으로는 명품의

반열에 오를 수 없다. 예술로서의 명품이란 그와 같은 기교를 바탕으로 예술가 본인이 가지고 있는 '독창적 자아'가 온전히 표현된 작품이어야 한다. 내용적인 측면에서는 현 시대 혹은 인류의 삶과 부합하는 가치를 담고 있어야 하며, 나아가 다음 세대와의 접점을 만들어낼 수 있는 연결 고리로서의 철학과 신념을 담고 있어야 한다.

따라서 모든 예술 작품은 명품으로 거듭나기 위한 '현재진행형'이다. 이와 함께 예술가는 자신의 작품이 명품의 반열에 오를 수 있도록 필요한 역량을 끊임없이 갈고 닦아야 하는 숙제를 안고 있다. 우리는 자신의 작품에 대한 피드백을 두려워하지 않아야 하며 첨예한 비평과 비난 속에서도 옳다고 믿는 예술적 가치와 기준을 지순하게 추구해야 한다. 극찬 속에서도 반성할 수 있어야 하며 혹 자신의 기준을 충족시키지 못한 작품이 있다면 주저 없이 모든 것을 출발점으로 되돌려놓을 수 있는 신념과 용기가 있어야 한다.

나 역시 오늘도 '완벽한 실연(實演)'만을 추구하는 작품세계에 머무르지 않기 위해 발버둥치고 있다. 노래와 교육, 강연 이외의 시간에도 이 시대가 잊거나 잃어가고 있는 가치가 무엇인지, 지금 시점에서 가장 되새길 필요가 있는 가치가 무엇인지에 대해 고민한다.

일례로 내가 기획하고 있는 오페라마 토크콘서트 '정신 나간 작곡가와 kiss하다'는 실연과 공연 해설을 넘어서 '소통'을 위한 포맷을 지향하고 있다. 매회 한 명의 작곡가를 신청해 그가 만든 곡의 기원과 당대에 지녔던 사회적, 역사적인 의미를 짚어보고 직접 연주하는 것은

물론, 관객들과 함께 이야기하고 즐기면서 클래식에 담긴 철학 및 인문학적 소양을 바탕으로 소통하고자 한다.

물론 이에 대한 비판도 있다. 왜 성악가가 노래는 하지 않고 이야기를 풀어내는 것인지, 고전예술의 순수성을 해치고 있는 것은 아닌지 많은 이들이 의문을 제기한다. 분명 지금 나의 시도는 시행착오가 필연적으로 동반되는 과도기 속에서 이루어지고 있다. 그리고 이 과도기는 명품으로서의 예술이 탄생하기 위해 새로운 플랫폼(형식)의 개발이 필연적이라고 나에게 이야기하고 있다.

생소한 형식의 작품이 대중의 인식 속에 정착하기 위해서는 그 어떤 치열한 경쟁 속에서도 살아남을 수 있는 충분한 역량과 생존력을 갖추어야 한다. 동시에 작품으로서 빼어남을 갖춘다면, 그리고 이러한 겸비를 오랜 시간 유지하여 많은 관객들의 기억 속에 '감동적인 경험'으로 남을 수 있게 된다면, 비로소 예술로서의 명품이 탄생하는 것이라고 믿는다.

"나는 저 바위에서 천사를 보았고,
그리하여 그가 날아오를 수 있게 될 때까지
조각을 해 주었을 뿐이라네."

– 미켈란셀로

고전과 현대를 잇기 위하여, (上)

● 오페라마 M/V『La danza (춤)』

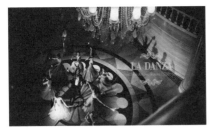

고성(古城) 안에서 마네킹과도 같은 모습으로 현재에 일관하는 존재들을 향해 한 예술가가 다가간다. 문을 열어젖히고 잠들어 있던 영혼들을 깨우면서 시작되는 춤과 음악의 축제. 클래식 음악을 뮤직비디오화한 최초의 작품인 『La danza』를 통해 분열과 유리천장으로 가로막힌 현 사회상을 상징, 풍자하고자 했다.

본 작품에는 예술가들을 상징하는 존재로서의 무희들이 등장한다. 극중 초반의 마네킹처럼 죽어있는 상태는 현 세태와 고립된 흐름에서 잠재된 역량을 펼치지 못하고 있는 예술가들을, 깨어나 춤을 추기 시작하는 장면을 통해서는 예술인으로서의 사명과 예술혼에 다시금 눈을 뜬 예술인들의 모습을 나타내고자 하였다.

오페라 윌리엄 텔, 세비야의 이발사등 세계 3대 벨칸토 작곡가로 알려진 조아키노 로시니(Gioacchino Antonio Rossini)의 타란텔라

무곡을 바탕으로 제작되었다. 이탈리아 나폴리 지방의 민속무곡과
무용의 빠른 템포와 박진감 넘치는 리듬이 특징이다.

● 슈베르트 세레나데 M/V

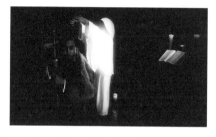

안락한 삶에 취해 죽음만
을 기다리는 노인. 그는 어
릴 적 진정한 예술가를 꿈꾸
고 젊은 시절 그 꿈을 이루
어 낸 예술인이다. 삶의 마
지막 순간, 영광스러웠던 과거의 모습을 담은 사진을 움켜쥐려다 쓰
러진 그는 자신의 주위를 둘러싼 아이들의 환영을 보게 된다. 마치
개선장군과도 같은 기분에 휩싸여 다시금 일어서려던 그는 냉혹한
현실과 세월의 한계에 부딪혀 쓰러져 그대로 세상을 떠난다. 그 때,
한 어린 영혼이 나타나 그가 놓친 사진을 손에 쥐어주고, 육신을 떠
난 예술가의 영혼은 젊은 시절로 돌아가 마지막 영광과 혼을 불태우
며 인생의 피날레를 장식한다.

'세레나데(Serenade)'는 사랑하는 연인의 집 창가 밑에서 손가락으
로 현을 퉁겨 연주하는 발현악기의 반주에 맞춰 부르는 노래를 말한
다. 명곡으로 널리 알려진 슈베르트의 세레나데를 현대적인 표현방
식으로 재해석한 이 작품은 잃어버린 청춘과 사랑, 번뇌 속에서 발

버둥치는 한 인간이 아이들로 상징된 '순수함'으로 투영되며 지난 인생에서 가장 순수하고 열의로 가득했던 시절의 소중함을 되새기는 장면을 그려냈다.

142p에서 이어집니다.

예술이 팔리지 않는 나라의 국민은 행복할 수 없다

브로드웨이, 그리고 대학로

뉴욕 브로드웨이는 뮤지컬, 연극 등 공연예술의 전 세계적인 성지로 불린다. 실제로 브로드웨이를 방문해보면 수백여 개 극장과 함께 작품별 박스오피스 순위표 등이 가장 먼저 이방인들의 눈길을 끈다. 스타 마케팅은 물론 단기성 이벤트 하나 찾아볼 수 없음에도 불구하고 순위권의 브로드웨이 공연들은 대부분 매진에 가까운 흥행을 이루어내고 있다.

그렇다면 한국의 브로드웨이라 불리는 대학로의 경우는 어떠할까. 우리나라 공연계의 침체는 이미 어제 오늘 일이 아니다. '대학로가 위기에 처해있다'는 문장은 수많은 공연예술인들의 배고픔을 상징하는 상투적인 표현이 되어버렸다. 그들은 역경을 견디며 꿈을 좇는 이미지의 대명사가 되어버렸고, 그들이 올리는 공연 한 편의 관람료보다 흔한 레스토랑에서의 한 끼가 더 비싼 경우도 많아졌다.

이처럼 뉴욕의 브로드웨이, 서울의 대학로는 유사한 형태의 문화적 뿌리를 갖고 있음에도 현격한 차이를 보인다. 그리고 그 원인은 국가적 규모의 전략과 오랜 세월 이어져 온 사회적 풍토에서 기인한다.

첫 번째로 외국인이 쉽게 수용할 수 있는 문화적 콘텐츠와 체계를 확립하였는가 여부에서 차이를 보인다. 이는 기본적으로 세계 공용어나 다름없는 영어를 모국어로 사용하는 국가들이 누릴 수 있는 천부적인 이점이다.

그 어떤 비영어권 국가 출신의 관광객도 브로드웨이에서 자국어로 만들어진 공연을 찾지 않는다. 오히려 브로드웨이에서 상연되는 영어 기반 작품들을 '오리지널'로 여기고 더욱 가치 있는 경험으로 여긴다.

그 결과 브로드웨이는 하나의 완벽한 관광코스이자 상품으로 자리를 잡았으며, 자국민을 배제한 외국인 관객만으로도 매진을 기록하는 일이 흔할 만큼 강력한 티켓 판매력을 보유하게 되었다.

반면 외국인들이 국어를 바탕으로 상연하는 대학로의 공연을 찾는 일은 거의 없다. 언어적인 괴리감이 거대한 탓에 수요자도, 공급자도 서로에 대한 구애가 적극적일 수 없는 생태계가 형성되어 있다.

두 번째 차이점으로는 각 지역이 브랜딩(branding)된 수준에 따라 지니게 되는 포괄적이고 내재적인 영향력을 들 수 있다. 단적인 예로 '한국의 브로드웨이'라는 말은 간단히 성립하지만 '뉴욕의 대학로'라는 표현은 쉽게 정의되지 않는다. 이는 이미 널리 알려져 깊이 뿌리를 내린 대중적 인식의 폭과 깊이가 큰 차이를 보이기 때문에 발생하는 현상이다. 이를 극복할 수 있는 유일한 방법은 보다 오랜 시간과 사회적인 노력을 기울여 하나의 '문화권'을 형성해나가는 것뿐이다.

마지막으로, '공연을 올릴 때 무엇에 초점을 두는가'이다. 실제로 브로드웨이에서는 출연배우를 전면에 내세우지 않고 오로지 '작품'만을 내세운다. 스타 배우나 아이돌을 전면에 내세우는 오늘날 우리나라 공연계의 흐름과 사뭇 대조적인 부분이다. 브로드웨이의 이러한 작품 위주의 홍보 정책 덕분에 대중들의 예술 작품에 대한 전반적인 인지도가 높아졌으며 작품과 배우들에 대한 관심과 인기의 편중 현상이 완만하게 해소될 수 있었다. 또한 작품 자체에 대한 몰입과 깊은 이해가 이루어져 이를 바탕으로 보다 완성도 높은 무대를 선보일 수 있게 되었던 것이다.

가계소비의 전체 지출 가운데 문화예술 활동에 대한 지출 비중이 높을수록 삶에 대한 만족도와 행복감을 더욱 풍요롭게 누린다는 연구 결과가 있다. 물론 문화예술 활동이 곧 행복으로 직결된다는 것은 지나친 비약일 것이나, 적어도 행복과 만족을 느끼는 사람들은 문화예술 활동에 대한 소비와 투자를 아끼거나 게을리 하지 않는다는 사실은 분명해 보인다.

행복을 위한 길을 찾기가 쉽지 않은 시대 속에서 문화와 예술에 대한 투자가 작게나마 꽃을 피운다는 사실은 어쩌면 커다란 숲으로 이어지는 하나의 실마리인지도 모른다.

여기서 커다란 숲은 바로 문화 강국, 예술의 성지와도 같은 땅을 의미한다. 이곳은 아직 척박하고 모진 땅이지만 분명 씨는 뿌려져 있다. 브로드웨이와 대학로를 놓고 하나하나 비교하는 것

은 분명 잔혹한 자기비판이 될 수 있지만, 우리가 앞으로 지향해야 할 이상적인 방향에 대한 확실한 이정표라는 것은 분명하다.

 우리는 현실을 딛고 이상을 향해야 한다. 예술이 소비되지 않는 나라의 국민은 행복할 수 없다. 치열한 자기성찰과 반성을 통해 앞으로 예술이 올바르게 소비될 수 있는 환경을 차근차근 만들어간다면, 우리는 조금씩 행복에 다가갈 수 있지 않을까.

"우리는 주변을 메운 선박들의 불빛이 아니라
하늘의 별빛을 향해 항로를 잡아야한다."

– 오마르 브래들리

고전과 현대를 잇기 위하여, (下)

● Ich liebe dich M/V

현대의 비디오 기법을 바탕으로 독일의 대표적인 가곡인 베토벤의 「Ich liebe dich」를 연주하는 메이킹 필름 형식의 뮤직비디오이다. 클래식 음악이 항상 무겁고 격식을 차린 형식 하에서만 접할 수 있다는 선입견을 깨고 접근성을 높이기 위한 시도이다.

 과거 클래식 음악이 오케스트라 및 많은 연주자와 악기를 필요로 했던 것에 비해 현대의 스튜디오나 일상적인 생활 속에서도 쉽게 접하고, 부르고, 생산해 낼 수 있다는 점을 강조하였다. 또한 이를 더욱 효과적으로 표현하기 위하여 독스튜디오 녹음 작업, 오디오 플레이어를 틀어놓고 운전을 하며 가볍게 흥얼거리는 장면을 기획, 구성하였다.

● 그녀에게 (feat. 기타리스트 김세황) M/V

유흥주점 연주자와 거래처를 접대하는 영업사원. 마주한 현실 속에서 끊임없이 좌절하고 타협하며 어느덧 포기해버린 꿈과 가치관을 다시금 떠올리는 상상을 그려냈다. 서로 다른 환경과 입장에 처해 있는 인물들이나 함께 꿈꾸는 세상 속에서는 조화를 이루며 새로운 가치를 창출해낼 수 있다는 가능성을 본다. 그러나 상상을 마치고 돌아온 현실은 냉담하기 그지없다. 바로 마음에 품은 바를 실행에 옮기는 '실천력'이 결여되어 있기에.

쓸쓸한 새드 엔딩으로 이야기가 마무리되지만 이는 현실을 향한 비관을 강조하기 위함이 아닌 현실을 돌파하기 위한 실천이 결여되어서는 상황이 악화될 수밖에 없음을 환기시키기 위한 장치이자 경고이다.

대한민국 최고의 록기타리스트 김세황과의 협연으로 이루어진 이 작품은 클래식 음악과 록의 공존을 이루어냈다는 점에서 큰 의미를 가진다. 이전까지 록 음악에서 클래식 선율을 차용하는 경우는 많았

지만 이 작품에서처럼 록 음악 반주를 바탕으로 성악가가 열창을 하는 장면은 생소한 것이었다.

나는 비평가와 평론가를 사랑한다

길은 혹독한 평론 속에 존재한다

성악가인 나는 주인공으로서 무대에 서는 일이 잦다. 클래식을 작곡하는 이들이 전통적으로 인간의 목소리를 가장 존귀한 악기로 여긴 까닭이다. 그런데 이러한 클래식의 불문율을 처음으로 깨트린 작곡가가 있었다. 바로 루드비히 반 베토벤이다.

그는 교향곡 「합창」을 작곡하면서 악단을 구성하는 악기 하나를 사람 한 명의 목소리와 동일한 비중으로 잡았다. 또한 합창단을 오케스트라 뒤편으로 배치하는 파격을 선보였다. 당대 음악계에서는 이 모든 시도가 상당히 실험적이고 신선한 것이었다. 때문에 교향곡 합창(Symphony no.9)은 오늘날까지도 베토벤의, 그리고 클래식계의 최고 역작 중 하나로 손꼽히고 있다.

놀라운 점은 합창이 만들어진 당시, 베토벤은 이미 청력을 거의 상실한 상태였다는 점이다. 작곡을 하는 동안에도, 합창의 첫 무대를 관람하면서도 베토벤은 귀가 들리지 않아 주위 사람들의 도움을 얻어야만 했다. 음악가에게는 사실상 사형 선고와도 같은 청력의 부재 속에 베토벤이 그처럼 뛰어난 작품을 탄생시킬 수 있었던 힘은 과연 무엇이었을까? 천부적인 재능이나 노력, 몰입, 광기 등 여러 요소들

이 복합되어 있겠지만 베토벤을 가장 혹독하게 채찍질한 마부는 바로 '비평(批評)'과 '비판(批判)'이었다고 생각한다.

베토벤은 쓴소리에 매우 민감한 편이었다. 평론가들의 혹평으로 실의에 빠지기도 했으며 심지어 완성을 앞둔 곡을 폐기한 적도 있었다. 그럼에도 그는 비평을 귀담아 듣는 예술가였다. 평론가와 대중의 반응으로부터 나아갈 방향을 가늠해낼 수 있는 능력을 지니고 있었다. 일반적으로 자존심 세고 긍지 높은 예술가들은 혹평에 대해 크게 두 가지의 극단적인 반응을 보인다. 예술을 제대로 이해하지 못하는 문외한들의 언사라 치고 완전히 무시하거나, 비평에 대해 적극적인 반론을 펼치는 것이다.

베토벤은 그 어느 쪽도 아니었다. 비판에 마음 아파하면서도 그 속에서 배울 점이 있는지 찾아 헤맸으며, 비평과 여론을 토대로 자신의 작품을 더욱 견고하게 구축할 수 있는 방법을 고심했다. 한 번 평론에서 지적된 내용이 다시 등장하는 일은 없었다.

얼마 전, 내가 재직하고 있는 오페라마 예술경영연구소에서 기획한 한 공연이 상연되었다. 청중들의 반응은 기대 이상이었고 공연은 성공적으로 끝나는가 싶었다. 그런데 갑자기 연구소 직원 한 명이 내게 어떤 리뷰를 발견했다면서 글 하나를 보내주었다.

그것은 우리 공연에 대한 혹평이었다. 주제의식의 불투명함과 비일관성, 내용 구성의 부실함, 무대에 올리고자 하는 내용에 대한 이해 부족과 표현력의 깊이에 대해 날카롭게 지적하고 있었다. 처음에는

야심차게 준비한 공연이 그러한 평가를 받자 화가 나기도 했다. 그러나 그 내용을 들여다보고 있자니 공감이 되는 부분이 생기면서 마음은 차분히 가라앉기 시작했다. 나는 그 글을 읽고 또 읽으며 외우다시피 했다. 급기야 인쇄물로 만들어 전 연구원들에게 배부했다. 우리는 전에 없던 긴장 속에 '보수 작업'과 '발전 작업'에 착수할 수 있었다.

이후 나는 직접 비평글을 작성한 글쓴이에게 연락해 진심어린 감사와 사과의 뜻을 전했다. 돈을 지불하고 공연을 즐기러 온 관객이 느낀 불만족에 대한 사과와 함께 우리가 앞으로 나아갈 길에 대한 실마리를 전해주셔서 진심으로 감사드린다고 이야기했다.

그분 역시 직접 연락을 받게 될 줄은 몰랐다면서 본의 아니게 혹평이 되었지만 이와 같은 건설적인 비평 과정을 통해 더 좋은 예술가와 작품이 탄생할 수 있는 시대가 열리는 것이라 생각한다고, 더욱 발전해 있을 다음 공연을 기대하겠다고 화답해주었다.

항상 옳은 방향으로만 나아갈 수는 없다. 우리 모두는 때로 벽에 부딪히기도, 바람에 떠밀리기도 하면서 불안함과 두려움 속에 발걸음을 옮긴다. 우리에게 주어지는 날카로운 언어들은 다소 가시가 있어 아플지언정 우리 삶에서 어떤 부분이 균형을 잃고 있는지를 깨우쳐주는 가장 확실하고도 견고한 이정표이다. 비록 잠시 아플지라도 더욱 큰 그림에서 이끌어 주는, 비평가와 평론가를 나는 사랑한다.

"유명인으로서의 삶에서 가장 힘든 부분은
주위의 모든 사람들이 친절하고
긍정적으로 대해준다는 점이다.
대화 중 아무리 정신 나간 소리를
지껄여대도 모두가 고개를 끄덕이고 동조해준다.
우리에겐 듣기 싫은 소리를 해줄 수 있는
사람들이 꼭 필요하다."

– 알 파치노

루드비히 비트겐슈타인
(Ludwig Wittgenstein)

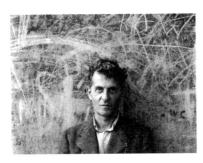

모든 철학의 문제를 해결했노라고 선언한 젊은 철학가가 있었다. 그의 이름은 루드비히 비트겐슈타인으로 오스트리아의 철강 산업 대부호 집안에서 태어났다. 그의 철학적 사유는 사업의 대를 잇기를 바라는 아버지와 엄격한 가풍을 견디지 못한 형들의 잇따른 자살에서부터 시작되었다. 비트겐슈타인은 아버지의 권유로 영국의 공학대학에 진학하여 두각을 나타냈으나 그 과정에서 수학에 흥미를 가지게 되었고 이는 자연스럽게 논리학에 대한 관심으로 연결되었다.

당시 수학과 철학으로 가장 널리 알려져 있던 영국의 버트런드 러셀(Bertrand Russel)과 조우하게 된 비트겐슈타인은 러셀에게 논리학을 배우며 본격적인 철학자로서의 길을 걷게 된다. 러셀은 비트겐슈타인과의 만남이 자신의 일생 중 가장 충격적인 경험이자 그가 살면서 만난 모든 사람들 중 가장 전형적이고 완벽한 천재였다고 회고

했다. 비트겐슈타인은 3년간 영국에 머무르며 철학자, 사상가들과 대담을 주고받았으나 더 이상 배울 것이 없다는 판단 하에 노르웨이로 건너가 바닷가에 오두막집을 짓고 은거하기 시작했다. 이후 세계 제 1차 대전에 참전한 그는 이탈리아 군의 포로가 되어 1년간 수감되었는데, 이때 틈틈이 기록한「논리철학논고」는 철학계에 돌풍을 일으켰다. 이를 통해 비트겐슈타인은 철학적 문제들에 대한 '궁극적 해결'이 완수되었음을 선언하고는 시골로 내려가 교편을 잡거나 정원사 일을 하면서 세월을 보냈다.

이후 철학자들과 사상가들의 설득을 통해 케임브리지 교단으로 복귀한 비트겐슈타인은 자신이 내어놓았던「논리철학논고」를 비판하는 것으로 시작했다. 그의 독자적인 사상은 약 2년간 지속된 자기비판 과정이 막을 내린 뒤에야 다시금 집대성될 수 있었다. 그는 제 2차 세계 대전에도 참전하였으며 때때로 철학적 사유가 필요할 때마다 노르웨이의 오두막으로 돌아가 1년씩 사색의 시간을 가졌다.

1951년 그가 세상을 떠나며 세상에 남긴 철학일기가 바로「확실성에 관하여」이며, 이는 철학자의 삶이란 과연 어떤 것인가에 대한 명답으로 알려지며 큰 반향을 일으켰다. 임종이 머지않았다는 주치의의 말을 듣고 그가 마지막으로 남긴 말은 "좋아요. 내가 아주 훌륭한 삶을 살았다고 전해주세요."였다.

–

으레 철학자들이 그렇듯 비트겐슈타인 역시 단순히 철학자를 넘어

선, 삶에 대한 이해의 궁극을 추구하는 예술가이기도 했다. 그가 보여준 천재성과 사고의 깊이, 몰입은 오늘날까지도 비범한 인물의 전형을 상징한다. 그러나 오늘날 그를 20세기 가장 큰 영향을 끼친 철학자로 자리하게 한 성질은 다른 곳에 있다고 본다. 「논리철학논고」를 통해 철학의 종언을 고한 자신감, 그리고 훗날 자신의 철학에서 발견한 오류를 철저히 비판하고 디딤돌 삼아 더욱 새롭고 독창적인 철학의 영역을 구축했다는 점이다. 훌륭한 예술가는 자신을 향해 이 세상 그 어떤 비평가나 관객보다도 매서운 비판의 회초리를 휘두르는 법이다.

앞날은 주어지는 것이 아닌, 만들어가는 것

고뇌를 내려놓는 예술인은 빛날 수 없다

무대를 연출하는 기획자로서, 관객과 함께 호흡하며 감동과 메시지를 전달하고자 하는 예술가로서 살아가는 하루하루는 나에게 늘 가르침을 준다. 기획자로서도, 예술가로서도 나는 현재에 머물러서는 안 된다는 것을.

예술가의 상상력이 현재에 안주할 때 작품의 질은 떨어지게 마련이다. 미래를 기다리기만 할 수는 없다. 훌륭한 무대란 그저 극장을 대관하고 상연 날짜를 정하는 것만으로 이루어지지 않는다. 작품을 올리는 날까지 철저한 준비와 시행착오, 리허설, 각오 등이 없다면 좋은 작품은 절대로 탄생할 수 없다.

얼마 전, 취업난을 비롯한 대졸자들의 사회 진출 문제를 놓고 예술계 대학생들에게 현실적인 조언과 용기를 전해달라는 한 특강에 초청받았다. 그들에게 도움이 될 만한 여러 가지 통계 수치와 데이터를 준비해 연단에 올랐지만 연신 하품을 해대는 학생들의 눈빛은 표현 그대로 '죽어있었다.' 나는 준비한 프레젠테이션 자료를 제쳐 두고 학생들에게 물었다.

"대학이란 무엇인가요?" 수백 명에 달하는 학생들 가운데 그 누구도 손을 들지 않았고, 용기 내어 답하지 못했다. 나는 재차 다른 물음을 던졌다. "그럼, 예술이란 무엇인가요? 자유롭게 발언해주세요." 또다시 정적이 흘렀고 단 한 명의 학생도 답을 하지 않았다.

이것이 바로 졸업과 사회 진출을 코앞에 둔 예술계 학생들의 참담한 현실이었다. 이르면 초등학교, 늦으면 고등학교 때부터 예술을 전공한 학생들이 대학 졸업을 목전에 두고도 대학이 무엇인지, 예술이 무엇인지에 대한 자신의 의견을 피력할 자신감이나 확신이 없다는 것은 분명 무엇인가가 잘못되어 있다는 것이었다.

예술이란 절대적인 정의를 내릴 수 없기에 예술이지만, 또한 그렇기 때문에 예술인들의 다양한 해석과 개성 있는 정의를 필요로 한다. 대학을 두고 '취업자 양성소'라는 자조 섞인 정의를 내린 학생이 단 한 명만 있었어도 나는 만족했을 것이다. 그러나 자기 자아와 내면을 '표현하는 일'을 생업으로 추구하겠다는 이른바 '예술 전공생' 수백 명 가운데 단 한 명도 표현하지 못하는 장면을 바라보면서 나는 예술인으로서 크나큰 책임감과 아픔을 느꼈다.

강의실을 나서기 직전, 나는 이렇게 이야기했다.

"자신의 모든 것을 불태워 예술에 대한 고뇌와 창작에 투자해도 예술인으로서의 미래는 보장되지 않습니다. 따라서 현실적인 문제들은 물론 중요합니다. 그러나 예술을 업으로 삼는다는 것은 그와 같은 현

실적인 문제들에 대한 고뇌보다 예술적 고찰과 성찰, 그리고 예술인으로서의 자기반성을 우선시하겠다는 맹세이자 다짐이며, 이를 실천하지 않고서는 그저 위선일 뿐입니다."

자본제일주의와 그로 인한 윤리의식 결핍에 잠식된 우리의 사회 구조는 심각한 취업난과 사회적 박탈감을 조성하여 젊은이들을 옭아매고 있다. 우리 예술가들은 역사적으로 현실을 극복하고 더 나은 세상을 위한 변화를 불러오기 위해 발버둥을 치며 빛을 발해 온 존재였다.

자신을 위해, 나아가 다음 세대를 위해 더 나은 미래를 만들어내기 위해서라도, 우리 예술인은 흔들리지 말고 자신이 선택한 길에 오롯이 투신하고, 가장 근본적인 물음들에 대한 자신만의 답변을 내어놓기 위해 끈질긴 사투를 벌여야 한다.

그러한 헌신은 곧 자기 자신을 향한 무한한 존경심과 자존심으로 이어지며, 그로부터 시대를 대표하는 예술작품이 탄생하는 것이다. 세상을 올바르게 바꾸어 나갈 힘을 가진 역작은 미래를 빚어내기 위해 쉬지 않고 고뇌하는 이들의 손에서 탄생하는 것이라고, 나는 믿어 의심치 않는다.

"비록 실수 투성이의 인생일지라도,
아무 것도 하지 않은 인생보다는
훨씬 더 고귀하며 유용한 법이다."

– 조지 버나드 쇼

살바도르 달리 (Salvador Dali)

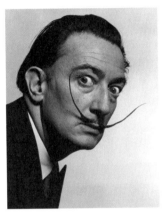

1904년 스페인 카탈루냐 지방에서 태어난 달리는 과격하고도 무작위적인 유년 시절을 보낸다. 그는 성모 마리아 상을 보고 자신의 눈에 저울로 보인다며 양팔 저울을 그려낼 정도로 기이한 세계관과 자신의 자아에 대한 자신감으로 가득 찬 예술가였다. 미술 아카데미에서도 파격적인 행동과 반정부 활동 혐의로 결국 퇴학을 당하고 만 달리는 당시 전 세계 예술가들의 중심지였던 파리로 건너간다.

파리에서 달리는 피카소를 비롯한 앙드레 부르통, 르네 마그리트 등의 초현실주의 작가들과 교류하며 더욱 큰 영감을 얻는다. 그의 대표작인 「기억의 연속성」은 영감이 떠오르지 않아 작업실을 떠나려는 순간 문득 잔상처럼 보인 흐늘거리는 시계를 오브제로 삼은 작품이다. 달리는 미술을 비롯한 영화, 행위예술, 강연, 작가 활동에서도 만능 아티스트로서의 재능과 광기를 유감없이 발휘하며 세계적인 명사에 반열에 오르기 시작했다.

달리는 당시 세계를 휩쓸던 마르크스주의를 거부하고 이로 인해 속해 있던 초현실주의 그룹에서 배제당하기에 이른다. 그 모임을 떠나면서 달리는 자신이 초현실주의 그 자체이기에 누구도 자신을 쫓아낼 수 없다는 말을 남겼다고 한다. 이후 그는 미국으로 건너가 기독교주의에 근본을 두고 원자 과학, 신비주의 등에 몰두하며 왕성한 창작 활동을 지속했다.

—

달리의 삶을 보면 과연 '정상적'이라는 범주가 과연 무엇일까에 대한 의문이 든다. 평생 한 여인만을 사랑했으며 또한 그녀가 세상을 떠난 마음의 상처로 방황하다가 뒤를 따르고 만 한 천재 예술가의 삶은 그 어떤 인간의 삶보다도 더욱 인간적으로 느껴지는 구석이 있다.

초현실주의를 상징하는 화가였던 살바도르 달리는 말년에 들어 초현실을 다시 뛰어넘어 현실의 중요성을 강조했다. 초현실을 현실과 융합시키지 못한다면 초현실주의의 선봉에 선 자신의 존재는 무의미하다고 외치던 그는 일생을 자신의 이른바 '광기'에 고스란히 내맡긴 예술인이었다. 초현실을 통해 현실에 가까워지려던 달리와 마찬가지로 고전과 현대 사이에 다리를 놓으려는 예술상인은 그 두 대륙 간의 괴리를 메워갈 수 있다는 믿음에 미쳐야만 한다. 이는 일종의 광신이자 광기이며, 타인들의 견해나 시선에도 자신이 옳다고 믿을 수 있는 자신감이기도 하다.

미래

"세상의 진실을 좇는 자가 범할 수 있는
실수는 단 두 가지뿐이다.
일단 시작한 길을 끝까지 가지 않는 것,
그리고 출발하지 않는 것이다."

– 석가모니

어쩌면 답은 예술에 있는지도 모른다

현실의 돌파구가 놓여 있는 곳

때로는 갑갑할 때가 있다. 하루하루 마주하는 현실적인 문제들에 대한 답이 보이지 않거나 눈앞에 펼쳐지는 흐름에 개운치 못할 때마다 나는 모든 것을 잠시 내려두고 연극이나 영화, 뮤지컬 등을 관람하곤 한다. 무작정 찾아 나선 예술작품들 속에서 그토록 찾아 헤매던 답이나 힌트를 손쉽게 얻은 적이 여러 차례 있었기 때문이다.

문제에 대한 답이나 해결책이 항상 같은 선상에 있으라는 법은 없다. 그러나 막상 어떤 상황에 봉착하게 되면 그에 매달리게 되고 시야가 좁아지는 것은 자연스러운 일이다. 이성적이고 과학적인 논리에 익숙해진 현대인들에게 있어 현안과 전혀 무관한, 오히려 정반대편에 놓인 것처럼 보이는 예술작품이나 문화 활동에 삶의 해답이 존재한다는 주장은 어쩌면 미신처럼 느껴질 지도 모르는 일이다.

예술인으로서 수많은 무대에 서고, 기라성 같은 예술가들의 작품을 다루다 보니 어느덧 '우연(偶然)'을 믿지 않는 사람이 되었다. 무대 위에 오르는 모든 스토리와 소품 하나하나에는 다만 관객이 육안으로 확인할 수 없을 뿐 각각의 의미와 유기적인 연결이 존재한다. 이러한 사실을 속속들이 파악하고 있는 기획자의 관점을 바탕으로 세

상을 바라보면 쉽게 이해가 되지 않거나 일견 우연처럼 보이는 모든 사건들에도 어떠한 '필연성'이 존재한다는 느낌을 받는다.

즉 현실 속의 갈등을 겪으며 벽에 가로막혀 있는 이가 눈을 돌렸을 때 그의 시선을 휘어잡는 예술작품에는 '현재의 자신'에게 필요한 정보나 실마리가 담겨 있을 가능성이 다분하다는 결론을 내리게 된 것이다.

심신이 지쳐 기운의 전환이 필요할 때면 나는 대학로의 소극장을 찾는다. 이젠 너무나도 유명해진 뮤지컬 「빨래」를 관람하기 위해서이다. 이미 열 차례 넘게 관람했음에도 이처럼 '코드가 맞는' 걸작은 어김없이 눈물을 자아낸다.

한창 바쁘게 고민하고 일처리를 해야 할 시기임에도 뮤지컬 관람에 시간을 투자하는 데에는 그만한 이유가 있다. 깊은 철학과 뛰어난 표현력이 조화를 이루는 공연에 몰입하면서 정리하기에 버거울 정도로 많이 쌓인 정보와 생각들, 그로부터 비롯되는 불필요할 정도로 예민한 감정들이 한 차례 깨끗이 정돈되기 때문이다. 예술작품이 그 자체에 담긴 메시지를 통해 직접적인 힌트를 제공하지 않더라도 뿌연 안개나 장애물과도 같았던 요소들을 씻어내 주기에, 훨씬 가볍고 명쾌한 마음으로 상황을 판단하고 중요한 결정들을 내릴 수 있게 된다.

많은 이들이 '예술'과 '현실'이 동떨어져 있는 영역이라는 오해를 품고 있다. 그러나 예술의 기원과 그 주제를 조금만 들여다보면 이는 가장 우아하게 표현된 인간 정신의 표현이자 '삶'이라는 사실을 깨닫

게 된다. 무관해 보이는 예술적 매개들이 현실 속에서 고민에 빠진 우리에게 어떤 답이나 새로운 방향을 제시하는 것은 오랜 세월 축적된 인간의 경험과 역사, 그리고 지혜를 고도로 농축하여 발현해 낸 '예술작품'인 까닭이 아닐까.

이처럼 눈에 보이지는 않지만 예술작품과 현실 사이에 놓인 연결고리를 가늠하고자 하는 관점은 예술인으로서, 그리고 예술상인으로서의 길을 추구하는 데 있어 큰 동기를 부여해준다. 만일 내가 추구하고자 하는 일의 궁극적인 목표가 어떤 무대를 보다 완벽하게, 아름답게 만들어 관객들의 순간적인 즐거움을 이끌어내기 위한 것뿐이었다면 이는 '깊이'가 턱없이 부족한 결과물만을 양산하게 될 것이다.

그러나 나의 작품이, 고뇌가 현실 속에서 좌절하고 지쳐있는 이들에게 '예기치 못했던' 실마리나 희망으로 다가갈 수도 있다는 자각은 예술인으로서 더욱 깊고 짜임새 있는 작품을 만들어내도록 자신을 채찍질하는 동시에, 예술상인으로서 보다 많은 이들이 좋은 예술을 향유하고 음미할 수 있는 환경을 창출해내겠다는 각오를 다지게 해 준다.

현실 속에서 답을 찾을 수 없다면, 한 걸음 뒤로 물러서서 주위에 어떤 예술이 존재하는지 둘러보자. 어쩌면, 답은 그 안에 놓여 있을지도 모른다.

"무언가를 발견한다는 것은
새로운 장소나 풍경을 찾는 것이 아니라
새로운 시각으로 세상을
바라보기 시작하는 것을 말한다."

– 마르셀 프루스트

미래를 그리는 교육의 場, 오페라마 (上)

흔히들 예술을 두고 표현의 기술이라 말한다. 잘못된 표현은 아니지만 그와 같은 정의에서 '예술'이라는 분야가 이 사회에서 어떠한 입지에 놓여있는지가 잘 드러난다.

나는 예술이 표현의 기술인 동시에 관점 함양의 장(場)이라고 생각한다. 여기서 언급한 관점이란 예술적인 미(美)를 인지하고 음미할 수 있는 심미안(審美眼)으로, 이는 인간이 단순히 생존만을 목표로 하는 동물적인 존재를 초월하였음을 증거하는 가장 확실한 지표이다.

심미안은 단순히 아름다움을 구별하고 향유할 줄 아는 능력만을 의미하지 않는다. 아직 보이지 않는 미래를 그려내는 상상력과 희망으로 가득한 무형(無形)의 꿈을 꾸는 힘 역시 바로 심미안으로부터 비롯된다.

요즈음 학생들을 상대로 강단에 설 때마다 마음이 아팠다. 그들이 꿈을 꾸지 않아서가 아니라 꿈을 꾸기에 버거운 세상이라서, 그들의 상상력이 부족해서가 아니라 마음껏 상상력을 발휘할 여유를 갖기 어려운 세상이라서. 그들이 살아가는 지금 이 세상을 이룩한 기성세대의 한 명으로서 무거운 책임감을 느꼈다.

한 명의 교육자로서, 이미 사회에 진출해 있는 예술가로서 내가 그들에게 해줄 수 있는 일이 과연 무엇인가에 대해 깊이 고심했다. 결국 주입식 이론, 실기에 치우친 기존의 교육을 벗어난 새로운 개념의 '예술 교육'을 찾아내야 했다.

178p에서 이어집니다.

나는 실천으로 내일을 설계한다

내가 남들보다 유일하게 잘하는 것은
노래가 아닌 실천이다

성악가로서 노래하고 기획자로서 다양한 형태의 무대와 콘텐츠를 연출하며 예술 연구가로서 고전예술과 현대예술의 조화를 이끌어내기 위해 골몰한다. 경영자로서는 회사의 발전을 위해 영업에 매진하며 다음 세대의 꿈을 위해 교육자로서 강단에 오른다. 언뜻 복잡다단한 삶처럼 보이지만 나는 사실 한 가지 가치를 위해 다채로운 역할을 수행하고 있다. 바로 '실천(實踐)'이다.

예술상인으로서의 본격적인 행보를 시작하면서 나는 마음속으로 이렇게 다짐한 바 있다. '생각을 곧 행동으로 옮기는 일에 있어 어떠한 주저나 망설임도 가지지 않을 것'.

역설적이지만 사회 구성원들의 평균 학력이 높아지면서 탁상공론에만 매달리는 이들도 함께 증가하고 있다. 좋은 생각, 좋은 말은 누구나 머금을 수 있다. 그러나 우리가 '내일'이라 부르는 희망은 전적으로 이와 같은 논의와 고뇌를 어떻게 실천으로 옮겨내느냐에 달려 있다.

나는 예술가로 활동하면서 새로운 정체성의 필요성을 끊임없이 느

졌다. 성악만으로는 대중에게 접근하는 데 있어 분명 한계가 있었다. 기획자의 역할만으로는 시장을 충분히 이해하기 어려웠고, 경영만 해서는 다음 세대 주역들이 어떤 생각을 품고 있는지 가늠할 수가 없었다. 다양한 분야에서 여러 형태의 도전을 마다하지 않았다. 이를 통해 나는 이 시대가 폭 넓은 관점을 가지고 다양한 역할을 수행할 수 있는 사람을 필요로 한다는 결론에 이르게 되었다.

새로운 시대를 만들어내고자 하는 예술상인에게, 그리고 내일을 꿈꾸는 인간에게 가장 필요한 것은 바로 실천하는 힘이라고 생각한다. 나는 홀로 노를 저어 태평양을 횡단한 한 여성 모험가의 수기를 읽고 큰 감명을 받은 적이 있다.

그녀의 항해는 미국 샌프란시스코의 금문교에서 출발하여 태평양을 가로질러 파푸아뉴기니 섬에 입항하는 것으로 막을 내렸는데, 이는 약 1만 3,000km에 달하는 대장정이었다. 총 4년간 대해 위에서 250일 이상을 보내며 250만 회 넘게 노를 저은 그녀는 다음과 같이 돌이켰다.

"만일 내가 금문교 아래에서 노를 젓는 스트로크 한 차례, 한 차례가 너무나 미미한 것이어서 바다 건너 어느 곳에도 도착할 수 없을 것이라며 주저했다면? 나는 여전히 금문교 부근을 떠다니고 있을 것이다. 그러나 나는 스트로크 한 차례씩을 차근차근 더해 충분한 숫자를 만들었고, 결국 아주 작은 실천들을 통해 확연한 결과를 만들어낼 수 있다는 사실을 증명해냈다."

나는 내 자신이 내일을 향한 거대한 설계도나 빛나는 혜안을 가지고 있다고 생각하지 않는다. 오히려 하루하루를 통해 배우고, 반성하며 자신의 미숙함에 전율한다. 유일하게 당당한 점은 그러한 부족함을 메우고자 도전하고 실천하는 데 있어 결코 주저하거나 요행을 바라지 않는다는 사실이다.

순식간에 목적지에 도착할 수 있는 빛나는 날개는 내게 달려있지 않다. 그러나 내게는 '언젠가 도달할 수 있다'는 사실을 믿어 의심치 않으며 지금도 흙길에 족적을 남기고 있는, '실천'이라는 이름의 굳건한 두 다리가 있다.

"시곗바늘의 움직임은 개의치 말라.
대신 하던 일을 계속하라."

– 샘 레벤슨

앤디 워홀 (Andy Warhol)

20세기 미국 팝아트의 선구자이자 순수미술과 상업미술 간의 경계를 뛰어넘은 현대미술의 거장으로서 미술가, 영화 제작자, 저술가로서 족적을 남겼다.

활동 초기 광고를 만들며 삽화가로 인정을 받은 워홀은 첫 개인전에서 캠벨 수프 깡통을 조금씩 다르게 그린 37점의 작품을 내놓았다. 이는 당시 미국 문화가 지니고 있던 대량생산성에 의존한 무분별하고 품격이 부족한 상품화 과정이 얼마나 만연해 있는지에 대한 상징이자 비판이었다. 그의 작품은 점차 유명인과 각종 사건 사고 등에 관한 이미지를 다루는 방향으로 넘어가는데 그의 모든 작품에는 사회적 혹은 정치적인 함의가 담겨 있었다.

워홀은 특히 영화 제작에 광적인 집착을 보였는데 1963년 첫 영화인 「Sleep」을 선보인 이후 영화 제작에 전념하기 위해 회화 활동을 그만두었다. 자신이 이끄는 영화제작사의 일원이자 추종자였던 발레리 솔라니스에게 총격을 받아 목숨을 잃을 뻔했으나 극적으로 회복하기도 하였으며 1987년 페니실린 알레르기 반응으로 인해 세상을 떠나기 전까지 다시금 회화 작업에 몰두하며 여러 유명인의 초상

화나 「Mao」 시리즈 등의 작품을 남기기도 했다.

—

20세기 현대미술에 가장 큰 영향을 끼친 아티스트로 공공연하게 거론되는 앤디 워홀의 작품세계는 날카로운 관찰력과 냉철하고 비판적인 관점에서부터 비롯되었다. 고전의 색채가 짙은 화풍을 선호하던 미술계의 흐름을 보란 듯이 역행하며 하루에도 몇 톤씩 대량 생산되는 상품을 주제로 삼아 화폭을 채우는 파격을 일으켰다. 이는 단순히 다르기 위함이 아닌 작품 활동을 통해 펼치는 일종의 '사회 비판'이자 주장이었다.

시대를 대표하는 예술 작품들이 지닌 공통점은 바로 '시대'를 온전히 담아내거나 혹은 '시대 비판'을 담고 있다는 점이다. 예술상인이 갖추어야 할 가장 큰 능력 중 하나가 바로 올바른 '상품화'이다. 희소성 하나 없는 대량생산품을 철학이 담긴 걸작 예술로 만들어 낸 상업미술의 귀재, 앤디 워홀은 어쩌면 예술상인이 나아가야 할 길을 가장 명확하게 가리키고 있는 인물이 아니었을까.

앞으로도 완벽이란 존재할 수 없다

모두에게 사랑받을 수는 없다

벌써 몇 해 전의 일이다. 무대를 마치고 열렬한 환호와 박수갈채를 받으며 퇴장하던 나를 향해 헐레벌떡 달려오는 이가 있었다. 그는 나와 같은 학교, 학과 출신의 선배라고 자신을 소개하며 대뜸 노래를 그런 식으로 부르면 안 된다면서 내게 역정을 냈다. 초면인 사람에게 다짜고짜 그러한 이야기를 듣게 되어 당혹스러웠지만 그럼에도 배울 점이 있을 지도 모른다는 생각에 나는 귀를 기울였다.

그가 제기한 비판의 요지는 나의 노래와 곡에 대한 해석이 일반적으로 학교나 성악에서 가르치는 '기존의 틀'에서 벗어나 있으며, 그로 인해 듣는 이들에게 불쾌감을 심어준다는 것이었다. 에둘러 표현했지만 결국 그가 내게 전하고자 한 메시지는 바로 "남들이 하는 대로 하지 않고 너 혼자만 튀려고 해서는 안 된다"는 말이었다.

예술을 업으로 삼는 이에게 가장 중요한 마음가짐 중 하나는 모두에게 사랑받기를 포기하는 것이다. 역사 속 그 어떤 뛰어난 예술가도 대중, 비평가, 자기 자신 모두에게 사랑받지는 못했다. 즉 완벽에 대한 허상을 내려놓아야만 한다.

어떤 곡에 대한 나만의 해석, 나만의 표현 방식이 타 전문가나 비평

가, 혹은 대중의 귀에 거슬릴 수 있다. 그러나 그들이 가리키는 방향이 항상 '더 나은', 혹은 '더욱 완벽한' 길을 향한다고는 말할 수 없다. 예술이 무한한 발전 가능성과 상상력을 지니는 이유는 우열을 가릴 수 있는 절대적인 잣대가 존재하지 않기 때문이다. 때로는 완성도 높은 작품이 지나치게 완성도가 높고 기계적이라며 비판을 받고, 일견 허술해 보이는 작품 속에 깊은 철학이 담겨 있다며 호평을 받기도 하는 것이 바로 예술이다.

얼마 전, 친하게 지내는 동종업계의 지인에게 갑작스럽게 축하한다는 말을 전해 들었다. 영문도 모른 채 축하를 받은 나는 자초지종을 물었다. 그는 자신이 참석한 어느 자리에서 예술계 관계자들이 한참 동안 나와 나의 활동에 대해 신랄한 비판과 비난을 늘어놓았다는 이야기를 전해주었다. 그와 더불어 예술인으로서 자신이 속한 세상의 반을 적으로 돌렸다는 것은 나머지 절반의 팬층을 확보했다는 의미라면서, 앞으로도 지금과 같이 꺾이지 않고 곧장 나아갈 수 있기를 빈다고 말했다.

예술인이 타인에게 미움과 사랑을 함께 받으면 양극의 마찰로 인해 불꽃이 발생하고, 이는 새로운 창작열이나 작품으로 이어진다는 말이 있다. 어딘가에서 좋지 않은 소리를 들었다는 사실은 썩 유쾌한 것이 아니지만 그와 같은 사건 자체에 담긴 의미를 곰곰이 되짚다 보니 절료 웃음이 나왔다. '제대로 가고 있구나!'

예술인을 넘어 예술상인으로서의 삶이란 '완벽'이라는 통설적인 개념과 거리가 멀다. 오히려 불완전함과 혼돈 속에서 균형을 찾으려는 노력에 가깝다. 완벽에 대한 집착을 버리고 삶을 밀어붙이자 그제야 한계선이라 여긴 벽이 뒤로 밀리며 불꽃이 튀기 시작했다. 나는 이제껏 '완벽'이라는 허상에 얼마나 많은 시간과 마음의 여유를 낭비했을까.

　최근 널리 알려진 책의 제목들을 훑어보다가 '미움받을 용기'라는 표현을 보았다. 어째서인지 내겐 이 표현이 '완벽하지 않을 용기'처럼 보였다. 모두에게 사랑받을 수 없다는 사실을 깨달은 직후 나는 결심했다. 빈틈없고 기계적인 예술인이 아닌, 품이 넓고 따뜻한 예술상인으로 거듭나겠노라고.

"나는 세상의 위대한 가치들이 항상 현재 서 있는 곳보다
앞으로 향하는 방향에 놓여 있는 것이라고 생각한다.
우리가 꿈꾸는 이상향에 입항하기 위해서는
바람을 타기도, 마주하기도 해야하는 법이며,
이러한 항해는 그저 표류하거나 정박해 있는 상태와는
분명히 다른 것이다."

– 올리버 웬델 홈즈

미래를 그리는 교육의 場, 오페라마 (中)

 고전 예술 세계와 현대를 잇는다는 오페라마의 기본 원칙 아래 클래식 토크 콘서트인 '정신나간 작곡가와 kiss하다', 교육 공연인 '오페라마 : 인문학 콘서트' 등을 진행하고 있지만 예술인에게 가장 필요한 실천적이고 교육적인 정신이 가장 잘 담겨 있는 것은 후마니타스칼리지에서 예술 교과로 진행하는 강의 '오페라마'이다.

 이는 학생 수가 총 80~100명에 가까운 대형 강의로 모두가 함께 오페라마 공연을 제작하여 실제 상업 무대 위에 올리는 것이 최종 목표이자 수업의 커리큘럼이다. 오리엔테이션과 필수 기본 개념 습득을 마친 대학생들은 곧바로 제작/기획 팀, 홍보/마케팅 팀, 배우/앙상블 팀, 연출 팀으로 나뉘어 한 학기 내내 어쩌면 학생으로서 버거울 수도 있는 자신들의 역할에 매진하며 보다 '큰 그림'을 함께 만들어나간다.

 비록 아직 학생 신분을 벗어나지 못한 아마추어들의 모임이지만 틀에 박힌 일상이나 수동적으로 흘러가는 일반적인 흐름과는 확연히 다른, '열정'이 가득한 시간이다.

 교재를 들여다보고, 열심히 그 내용을 외우고 정리하여 시험을 치르고, 그렇게 만들어 자아낸 예쁜 성적을 바탕으로 좋은 직장에 취

입하여 남부럽지 않게 살아가는 것도 좋을 것이다. 그러나 보호받는 학생일수록 때로는 이리저리 휩쓸려 다니면서 이 세상이 어떤 곳인지, 무엇을 필요로 하는지, 지금 이 순간 자신의 힘은 어느 정도인지 가늠할 수 있는 일종의 현실 시뮬레이션(simulation)을 겪을 필요가 있다는 생각이 들었다. 그 고심의 결과물이 바로 '오페라마' 강의였다.

196p에서 이어집니다.

예술, 그 불멸의 상품성

세월이 갈수록 가치가 높아지는 것은
오직 예술뿐

얼마 전 뉴욕의 메트로폴리탄 미술관을 처음 방문하게 된 나는 충격을 받았다. 어릴 적 교과서나 학습지에서만 보았던 예술 작품들이 마치 약속이나 한 듯 한곳에 모여 있었기 때문이다. 지난 시대의 걸작과 명작들을 눈앞에 두니 예술의 가치에는 수명이나 종말이 존재하지 않는 것처럼 느껴졌다.

당대의 내로라하던 예술가들은 이제 고인이 되어 역사로 남았지만 그들의 작품은 오늘도 빛을 발하며 위세를 누린다. 이러한 위세를 두고 단순히 '상품성(商品性)'이라 표현하는 것은 다소 비약적이다. 예술작품이 지니는 상품으로서의 성질은 일반 상품들과 확연하게 다르기 때문이다.

상품이라 불리는 일반적인 공산품과는 달리 예술품은 근본적으로 대량생산이 불가능하다. 예술가의 손으로부터 작품 하나가 탄생하는 순간 이는 곧바로 한정판이 되고, 대체재가 존재하지 않는 상품으로 자리매김한다. 결과적으로 한 번 책정된 예술품의 '가격'은 좀처럼 내려가는 법이 없다.

또한 일반 상품은 대개의 경우 시간이 경과함에 따라 자연스럽게 가치가 하락한다. 하지만 소멸성 소비재가 아닌 예술품일 경우 시간이 흐를수록 시장 가치가 끝없이 상승하는 경우도 많다. 예를 들어 유명 화가가 사망할 경우, 그의 그림이 더 이상 탄생할 수 없기 때문에 생전에 그린 작품들의 가격이 치솟는다. 이후 세월이 흐르며 예술적인 가치에 더해 역사적인 문화재로서의 가치까지 자연스럽게 겸비하게 되고, 이로써 예술품은 단순한 상품을 넘어선 인류의 유산으로 자리를 잡게 된다.

이렇게 자리매김한 예술작품은 나아가 국가적인 차원에서의 관광객 유치나 새로운 문화 콘텐츠를 창출해낸다. 그저 존속하는 것뿐 아니라 끝없는 부가 가치를 창출해내는 불멸의 보물이 되는 것이다.

예술상인이기 이전에 예술인으로서, 예술작품을 하나의 '상품'으로 생각하는 일이 과연 옳은 것인가에 대해 깊이 고민했다. 이 과정에서 나는 일반적인 상품 개념에 적용되는 경제 원리나 개념만으로 설명할 수 없는 예술에 대한 이해와 보다 명확한 정의가 필요하다는 사실을 절감했다. 그리고 나의 사명이 작품 자체에 내재된 무한한 상품성을 끊임없이 이끌어내고 재생산하는 보물을 찾아내고 만들어내는 것, 즉 '예술상품'을 다루는 일에 있음을 깨달았다. 농산물을 다루는 데에 전문가가 있고 수산물을 가공하여 유통하는 데 전문가가 있듯, 예술상품으로서의 가치를 지닌 예술을 찾아내어 가공, 유통을 통해 세상에 풀어놓는 전문가가 필요하다.

예술상인이라는 단어는 단순히 예술(藝術)과 상인(商人)이라는 두 단어의 조합이 아니다. 상품이라는 형태로 대중에게 다가가지만 일반적인 상품을 취급하는 기술과 재량으로는 다룰 수 없는, '예술상품을 생산하고 다루는 자'를 의미한다. 그와 같은 원대한 보물찾기에서 나는 이제 막 첫 발을 뗀 것에 지나지 않는다.

"어떤 화가들은 태양을 노란색 점으로 표현하는 반면,
어떤 이들은 노란색 점을 태양으로 만들어내기도 한다."

– 파블로 피카소

메트로폴리탄 미술관

미국 뉴욕 시에 위치한 미국 최대 규모의 미술관. 유럽의 미술관들에 비해 역사는 짧지만 소장품이 급속도로 늘었으며 1954년 대규모 개축을 통해 규모는 물론 내용면에서도 세계 최대 규모의 미술관으로 입지를 다졌다. 총 200만 점 이상의 미술품과 유물을 소장하고 있다.

예술작품의 상품성

현대 대중문화에서 예술작품의 상품성이란 오직 시장에서의 상품 가치만으로 결정되는 경우가 많다. 반면 오랜 세월에 걸쳐 끊임없이 평가 받고 오늘날 고전으로서의 입지를 얻은 작품들의 상품성은 그 예술적 완성도와 희소성, 역사성 등 모든 요소로부터 영향을 받는다.

예술상인은 이런 사람을 찾아 헤맨다

예술로 말미암아 피어나는 인연

　나는 항상 사람을 찾고 있다. 온전히 예술에 모든 것을 바치는 예술가, 예술 작품이 올바른 방향으로 나아가고 발전할 수 있도록 채찍질하는 비평가, 예술이라는 산업을 뒷받침하는 후원자, 그리고 예술의 소비주체이자 향유자인 관객들. 그들 가운데 예술상인으로서 찾고 있는 이상향의 퍼즐 조각들이 모두 존재할 것이라 믿는 까닭이다.

　2010년도 예술의 전당에서 열린 독창회 당시 나는 슈베르트의 가곡인 「마왕」을 연주했다. 함께 호흡을 맞춘 피아니스트는 특히나 마왕을 연주하는 실력이 빼어났다. 이 곡은 슈베르트가 괴테의 시를 바탕으로 작곡한 곡으로 폭풍우를 뚫고 달리는 마차의 말발굽 소리 표현이 인상적이며, 많은 피아니스트들이 고전을 면치 못하는 곡으로도 유명하다.

　슈베르트 당시에 사용되던 피아노들은 요즘 널리 이용되는 피아노에 비해 건반의 반발력이 빠르고 강했다. 마왕에 등장하는 폭풍우와 질주하는 말들의 발굽소리는 그처럼 빠른 템포에 적합한 구조를 가진 피아노를 바탕으로 탄생할 수 있었다. 반면 상대적으로 풍부한 음색과 기계적으로 높은 완성도를 갖춘 현대의 피아노들은 대부분 건

반의 반발력이 약해 마왕이라는 곡에 담긴 마수(魔手)를 충분히 표현해내기 어려웠다.

 연주자의 힘과 테크닉, 그리고 피아노의 기술적인 부분이 맞물리지 않으면 곡에 대한 올바른 표현이 불가능한 법이다. 그런 까닭에 독창회 당시의 피아니스트가 출국한 이후 나는 단 한 차례도 슈베르트의 마왕을 연주하지 못했다.

 그러던 어느 날, 연구소 직원으로부터 슈베르트의 마왕을 연주할 수 있는 사람을 찾았다는 소식을 전해 들었다. 독창회 당시의 연주 영상을 보여주며 이러한 템포, 이러한 박자를 표현할 수 있어야 한다고 재차 강조했음에도 가능하다는 답변이 돌아왔다. 나는 일단 호흡을 한 차례 맞추어 본 다음 마왕을 무대에 올릴지에 대한 여부를 결정하기로 했다.
 연습을 마친 나는 탄성을 금할 수 없었다. 이 새로운 피아니스트의 연주는 독창회 당시 연주된 마왕을 뛰어넘을 정도였다. 그와 같은 표현력과 기술을 어떻게 갖출 수 있었는지를 나는 묻지 않을 수 없었다. 그는 우선 슈베르트 시대에 사용된 피아노와 가장 비슷한 건반 무게와 반발력을 갖춘 피아노 브랜드와 모델을 찾아내었고, 이후 해당 모델을 갖춘 연습실만을 골라 몇 달간 슈베르트의 마왕만을 갈고 닦았다고 밝혔다. 이미 피아니스트로서 최고의 학력과 실력을 갖춘 프로 연주자였음에도, 생업을 비롯한 다른 일정들이 있었음에도 오

로지 보다 나은 예술을 탄생시키고자 노력과 열정을 바친 것이었다.

함께 마왕을 연주한 무대를 마치고 환하게 웃으며 관객들에게 손을 흔드는 그의 모습을 바라보면서 나는 '이 순간이 바로 예술상인으로서 찾아내어야 할 보물이고, 가야 할 길'이라는 깨달음을 얻었다. 관객들의 열렬한 박수갈채와 환호 이외에는 아무것도 필요치 않아 보였던 그 피아니스트는 나와 함께 이미 다음 공연을 준비하고 있다.

또한 이 이야기를 전해 들은 극장장은 이 청년 예술가를 후원하고 싶다며 당장 내년부터 일주일간의 대관을 협찬하고 나섰다. 예술을 향한 예술가의 순수한 도전과 헌신은 관객과 비평가를 감동시켰고, 다른 예술가와의 새로운 무대로 이어져 후원자를 탄생시키기에 이르렀다.

예술상인으로서 이 이상 무엇을 꿈꿀 수 있을까. 순수하고 올곧은 예술혼을, 나는 앞으로도 끝없이 찾아 헤맬 것이다.

"기억이 황혼을 맞이할 무렵,
만에 하나 우리가 다시 만나게 된다면,
당신이 내게 불러주는 더욱 깊은 노랫소리와 함께
우리는 다시 한 번 긴 이야기를 나눌 것입니다."

– 칼릴 지브란

요한 볼프강 폰 괴테
(Johann Wolfgang von Goethe)

독일 태생의 작가이자 철학자. 독일 문학의 정점에 위치하는 문학가로서 83년에 달하는 긴 생애 동안 수많은 문학적 업적과 대작을 남겼다. 바이마르 공국의 초청을 받아 재상이 되어 정치에도 참여하였다. 잘 알려진 작품으로는 「젊은 베르테르의 슬픔」, 「빌헬름 마이스터의 도제 시절」, 「파우스트」 등이 있다.

예술인의 후원자

과거 서양의 예술가들은 주로 국가나 왕실의 후원을 받아 궁정에 소속되어 활동 기회를 부여받고 보수를 받거나 보호를 받으며 생활을 영위해나갔다. 서구 문명에서 예술 후원자는 흔히 패트런(patron)으로 불리는데 이는 '보호자 역할을 하는 사람 혹은 재정적으로 후원하는 사람'이라는 뜻을 가진다. 오늘날에는 단순히 재정적인 지원이나 보호 차원이 아닌 기획 제안이나 협찬 등의 형태로 보다 다양한 형태의 후원이 이루어지고 있다.

예술상인이 꿈꾸는 유토피아

이상향을 논하다

삶에는 각자가 꿈꾸는 이상향이 존재한다. 거창한 모양새가 아닐지라도 지금보다 '더 나은' 미래상을 그려보는 것이 모름지기 인간으로서의 본능일 것이다. 저마다 그려보는 유토피아의 모습에 따라 인생의 방향과 형태가 결정되고, 나아가 이를 바탕으로 삶 자체가 정의된다. 예술인이란 보다 이상적이고 아름다운 유토피아의 청사진을 품고 이를 온전히 표현해내는 이들을 일컫는 말이다.

사람이 모여 사는 곳에는 필연적으로 집단이 존재하고, 집단에서는 '갈등'이라는 형태로 문제점들이 떠오르기 시작한다. 점차 사회가 발전하면서 우리나라에서는 전에 없던 문제들이 발생하기 시작했다. 오늘날 언제 터질지 한 치 앞을 내다볼 수 없는 사회적 뇌관들이 형성된 것은 결코 먹고 살기 급급했던 시절에는 찾아볼 수 없었던 흐름이다. 조심스럽지만 바로 이 시점이 이상향을 논할 가장 적기가 아닐까.

예술상인으로서 이상향을 이야기할 때 가장 핵심적인 단어는 바로 '역할(役割)'이다. 현대 사회를 살아가는 많은 이들이 현실적인 문제와 제약에 부딪혀 마음을 다치고, 그로 인한 트라우마에 시달린다.

그 속에서 예술상인이 수행할 수 있는 역할이란 감히 그들에게 직접적인 해결책을 제시하는 것이 아닌, 모범이 될 수 있는 '근본적인 인간적 가치에 무게중심을 둔 존재가 살아가는 방식'을 예술작품으로써 깎아내고 다듬어 제시하는 것이라고 생각한다.

'나와 같은 상황에 처했다면, 가장 인간다운 인간은 어떤 생각과 결론을 취할 것인가?' 이는 내가 예술상인으로서 제공하고자 하는 모든 예술작품, 콘텐츠의 근간이 되는 화두이자 인간이 또 다른 인간 존재에 던질 수 있는 가장 무거운 의문이다. 현실적인 미로에 갇혀 있는 이들을 관객 삼아 무대 위 가상의 인물이 현실과 유사한 미로를 헤쳐나가는 모습을 그려낸다는 것은 이미 극장에서 유토피아가 펼쳐지고 있음을 의미한다.

무대 위의 배우들이, 객석의 대중이, 무대 뒤의 기획자가 각자의 올바른 위치에서 자신이 선택한 역할을 조화롭게 수행해내는 그림은 이미 그 자체로 이상적이다. 현실에서 벌어지는 대부분의 문제는 '삶'이라는 공연을 마주함에 있어 어떻게 표현할지 모르는 배우들, 무엇을 취하고 버려야 할지 감을 잡지 못하는 관객들, 올바른 가치를 세상에 전달하려는 의지가 부족한 기획자들에 의해 빚어지는 법이기 때문이다.

사전적 정의인 '이상향'을 제쳐두고도 나는 개인적으로 유토피아를 '예술작품과 올바르게 만났을 때 터지는 희열'이라 정의한다. 저마다의 삶은 변수의 연속으로 이루어져 있다. 절대적으로 정해져 있는 것

은 태어나 언젠가 죽음을 맞이한다는 사실뿐, 그 이외의 모든 손짓 하나 생각 하나조차 상대적이고 변화무쌍한 것이라 믿는다.

따라서 모든 이에게 동일한 감동과 의미로 다가갈 수 있는 예술 작품이란 존재할 수 없으며, 인간이라는 개성적인 존재는 자신의 영혼에 영향력을 끼칠 특별한 작품을 본능적으로 항상 찾아 헤매고 있다. 예술인으로서, 나아가 예술상인으로서의 사명이란 이처럼 뿌리 깊은 인간 내면의 갈망을 큰 힘 들이지 않고, 먼 길 돌지 않고 해갈시킬 수 있는 '우물'이 스스로 되는 것이라 생각한다.

유토피아를 꿈꾼다. 오로지 예술에 몰두하는 예술가, 그러한 예술가를 편견 없이 받아들일 수 있는 관객과 후원자들, 이들을 바탕으로 마음껏 고민하며 다음 세상의 밑그림과 이상을 그려내는 기획자가 따로 또 함께 어우러지는 곳. 조금 뻔하지만.

"명심하라. 자신이 어디에서 왔는지,
혹은 현재 어디에 서 있는지는 전혀 중요치 않다.
중요한 것은 앞으로 향할 방향이다."

– 보 베넷

미래를 그리는 교육의 場, 오페라마 (下)

　현재 오페라마 강의는 5년에 걸쳐 제5기까지 그 커리큘럼을 비롯한 최종 공연을 마쳤다. 최근의 세 공연은 대학의 일방적 학과 폐지 사건을 다룬 '후마니타스(Humanitas)', 필리핀 한인 2세들의 애환을 그린 '코피노(Kopino)', 국제 난민 문제를 바탕으로 구성한 '난민(Refugee)'이었다. 첨예한 사회적, 인간 가치에 관한 화두를 다룬 작품을 공연으로 만들어내면서 학생들은 치열한 토론을 벌이며 보다 인간적인 의문들과 진지하게 마주하기도 했다.

　오페라마 수업은 예술이 추구해야 할 관점 함양의 역할을 충분히 해내며 다음 세대에 심미안을 심어주고 있다. 마지막으로 오페라마 제 5기 '난민' 작품에 참여한 학생들의 수업 소감을 소개하며 글을

마치고자 한다.

"학교에 다니는 4년 중 가장 바쁜 학기였지만, 그만큼 가장 행복한 한 학기였습니다. 충분히 힘들었을 시간이지만 팀원들과 바삐 움직이다 보니 힘들어할 새도 없었습니다. 전공과목 공부마저도 제쳐두고 배우들과 팀원들을 닦달하고 다독이던 추억들, 연습이나 회의가 끝나고 술 한 잔 기울이며 나누었던 이야기들이, 무엇보다도 좋은 사람들이 주변에 남았습니다. 아마도 꽤 오랜 시간, 운이 더 좋다면 평생 좋은 친구로 남아주겠지요." – 총연출

"저희가 만든 것은 하나의 '세계'입니다. 하나의 세계를 위해, 86명의 학생들이 저마다의 자리에서 노력을 아끼지 않았습니다. 자신이 부여받은 포지션이 '전체'를 구성하는 필수요소라는 것을 인식할 때 무섭도록 열의에 휩싸입니다. 각자의 역할은 다르지만, 그 열의를 갖고 학생들 모두는 하나만을 향해 달려왔습니다. 저희는 아마추어보다 더한 아마추어들입니다. 하지만 아마추어들이기에 프로들이 얻을 수 없었던 가치들을 얻었습니다. 때문에 공연의 성공 여부와는 관계없이, 저희는 오페라마를 잊지 못할 것입니다." – 각본 부서

"어쩌면 나 자신도 그 앞에 서고 싶었을지도 모른다. 하지만 순간의 부끄러움과 소극적인 태도로 인해서 나서길 주저했었다. 반면 그 학생들은 부끄럽고 어설프지만 패기롭게 자신의 모습을 어필했다 그 용기와 열정이 참 대단하다는 생각이 들었다. 좀 전까지 아무 생각 없이 그저 앉아서 팀이 정해지기만을 기다리는 나 자신이 초라해

보였다. 이어지는 각 팀의 팀장 선출 시간에, 지원자를 찾는 공허한 물음이 계속 이어졌고 조금 망설였지만 결국 손을 들고 지원했다. '나도 뭔가 해보고 싶다, 할 수 있다.'라는 생각이 머릿속에서 떠나질 않았다. 그 후의 일들은 정신없이 지나갔다. 학생이란 본분을 벗어나서 그 이상 가는 범주의 일을 하다 보니 솔직히 힘에 부치는 일도 많았고 여러 사람들과 함께하는 과정에서 크고 작은 갈등도 있었다. 가끔씩 하기 힘들고 힘에 부치는 일이 발생할 때는 항상 처음 이 일에 지원하게 된 순간을 떠올리곤 한다." - 제작팀장

우리 함께 인생을 노래하자

세상, 이 거대한 오케스트라!

공교롭게도 한날 결혼식과 장례식에 참석하게 되었다. 결혼식에서는 두 사람의 새로운 삶을 축복하는 축가를, 장례식에서는 유가족의 요청으로 진혼(鎭魂)곡을 부르게 되었다. 오랫동안 성악가로서 노래를 해 왔지만 같은 날 모두가 웃고 떠드는 자리에서 환희로운 노래를, 모두가 비통에 잠긴 자리에서 엄숙한 노래를 하게 된 것은 처음 겪는 일이었다. 완전히 다른 세계가 서로 그리 멀지 않은 곳에서 공존한다는 자각과 함께 인간 삶에 녹아 있는 역설을 목격한 것만 같았다. 경외(敬畏)를 느끼지 않을 수 없었다.

국내외의 내로라하는 극장 무대들에 대한 환상을 품은 시절이 있었다. 유명한 무대들에 서는 것이야말로 가수로서의 명예와 더불어 성공을 거두었다는 징표라고 믿었던 것이다. 오랜 시간이 걸렸지만 이제는 더 이상 누군가에게 인정받기 위해 노래를 하지 않는다. 예술의 본질적인 정의에 충실하기 위함이다.

예술 자체에 대한, 혹은 예술의 본질에 대한 정의를 내리려는 시도는 대부분의 경우 '정의할 수 없음'으로 귀결되곤 한다. 아무리 계획을 세워도 전혀 예상치 못한 방향으로 흘러가는 삶, 삶에서 가장 소

중한 가치가 기쁨과 슬픔 모두를 불러일으키는 역설, 그래도 어딘가를 향해 꾸역꾸역 흘러가는 삶. 그 모습은 마치 아무리 정의를 내리려 해도 정의되지 않는 '예술'과도 같았다. 결국 나는 삶이 곧 예술이고, 예술이 곧 삶이라는 정의를 내릴 수밖에 없었다.

경사와 조사가 함께 있어 공교로웠던 날, 축가와 애가(哀歌)를 번갈아 부르며 느낀 감정의 교차와 삶에 대한 경외심은 마치 위대한 예술작품과 마주했을 때 창작자의 영혼과 공명하며 요동치던 마음과도 흡사했다. 유명 극장에 올라 잘 짜인 허구의 이야기를 노래하는 것도 좋지만, 누군가의 진짜 삶이 시작되고 또 마감되는 교차점에서 노래할 수 있다는 사실이 감격적이고 영광스럽게 느껴졌다.

한데 다시 생각해보니 그처럼 특별한 역할을 해낼 수 있는 것이 나 혼자만은 아니었다. 나는 그저 성악가로서 삶을 노래했을 뿐 마찬가지로 기악가는 악기로, 프로그래머는 컴퓨터 프로그램으로, 문학가는 글로 각자의 삶을 노래하고 있었다. 그렇게 각자의 노래가 모두 한 데 모여 이루어진 것이 바로 이 세상이라는 거대한 오케스트라였던 셈이다.

인생 속에 즐비한 역설처럼, 하나의 마침표는 동시에 새로운 시작을 의미한다. 미력하나마 현대를 살아가는 예술인으로서의 관점과 자세를 '예술싱인'이라는 정의 속에 담아보려 애를 써 온 것이 벌써 마지막 화(話)에 이르렀다.

칼럼을 연재하면서 가장 놀랍고 창피했던 것은 이미 완성형이라고 여겼던 예술상인으로서의 신념과 철학이 막상 타인과 공유하려 드니 실제로는 턱없이 미진하기 이를 데 없는 자기주장처럼 느껴졌다는 점이다. 이제와 털어놓는 사실이지만, 매일같이 무대에서 당당한 모습을 보여 온 것과는 달리 자판 앞에서의 나는 매번 자신의 부족함에 좌절감을 느끼고 자책했다.

무대에 올라섰을 때 눈앞을 메우는 관객들과는 전혀 다른 형태로 '예술상인'이라는 나의 공연을 누군가가 관람하고 있을 것이라 생각하면 기쁜 마음에 앞서 불안감과 걱정이 들었다. '과연 나는 올바르게 표현하고 있는 것인가', '여전히 배우는 입장임에도 주제넘는 이야기들을 풀어놓고 있는 것은 아닌가.'

그러한 무거운 의문들에 대한 답은 인생이나 예술과 마찬가지로 여전히 '알 수 없다.' 다만 분명한 사실은 그와 같은 새로운 표현 양태를 통해 예술상인이라는 존재의 스펙트럼과 소통 수단이 더욱 넓고 다양해졌다는 점이다.

예술상인 칼럼은 여기에서 끝난다. 그러나 진정한 '예술상인'의 탄생 과정은 여전히 현재진행형이며, 그 본격적인 행보는 곧 찍힐 마침표에서부터 비로소 시작될 것이다.

저명한 과학자 알버트 아인슈타인의 말을 인용하며, 겸허한 마음으로 마지막 글을 매듭짓고자 한다.

"어제로부터 배우고,
오늘을 살며,
내일을 소망하라.
중요한 것은 질문을 멈추지 않는 것이다."

– 알버트 아인슈타인

밀란 쿤데라 (Milan Kundera)

체코 출신의 소설가인 밀란 쿤데라는 어린 시절부터 음악가인 아버지의 영향을 받았다. 작곡, 영화감독 수업을 받은 그는 문학 활동과 영화 제작 활동을 하며 체코슬로바키아의 사회주의 운동을 주도해 나갔다.

소련의 침공으로 좌절된 '프라하의 봄' 당시 쿤데라의 작품들은 사상적 색채가 짙다는 이유로 대부분 금서로 지정되었으며 본인 역시 작가 활동 및 사회 활동을 금지당하는 시련을 맞이했다. 밀란 쿤데라의 첫 번째 소설 「농담」에는 사회주의와 전체주의에 대한 풍자적 내용을 담겨 있었고, 이로 인해 창작 활동에 제한을 받게 된 것이었다. 그는 프랑스로 망명하여 본격적으로 집필활동을 이어간다.

쿤데라는 자신의 작품에 등장하는 체제적인 배경이나 장치들은 개인적 사상적 표출이 아닌 인간성 표현을 위한 장치라면서 그러한 설정 속에서 드러나는 인간적 순수성에 주목해달라고 강조했다. 그가 프랑스에서 발표한 대표작 「웃음과 망각의 책」, 「참을 수 없는 존재의 가벼움」 등은 전 세계적으로 큰 주목을 받으며 반향을 불러일으켰다.

—

「참을 수 없는 존재의 가벼움」이라는 작품으로 우리에게도 널리 알려진 밀란 쿤데라는 "금세기 최고의 소설가 중 한 명으로 소설이 빵과 마찬가지로 인간에게 없어서는 안 되는 것임을 증명하는 소설가"라는 극찬을 받기도 했다. 그가 집필한 작품들에서 공통적으로 드러나는 핵심 정서는 바로 사회적, 정신적 억압 속에서 어떻게든 날개를 펼치려 하는 순수한 인간성과 그 와중에 싹트는 사랑이라고 말할 수 있다. 이는 그가 작품 활동을 하며 겪은 정치적, 사상적 표현에 있어서의 고초와도 궤를 함께 한다.

가장 중요한 것은 그가 자신의 작품을 통해 순수한 '인간적 가치'를 표현하고 전달하고자 했다는 점에 있다. 시대가 망각하고 사회가 외면한 소중한 순수를 청중의 뇌리에 다시금 환기시키고 숙고하도록 돕는 예술작품이란 창작자인 예술가에게 있어 더 이상 바랄 나위가 없는 궁극의 작품과도 같다.

국적이 바뀌고, 정치적인 압박을 받는 와중에도 밀란 쿤데라의 작품 세계를 관통하는 신념은 흔들리지 않았다. 그처럼 굳은 신념을 품고서 인간의 순수성을 고스란히 담은 작품을 기획하고, 제작하는 장인(匠人). 어쩌면 예술상인의 또 다른 정의기 이닐까.

예술상인
장터로 뛰어든 예술가 이야기

초판 발행 2016년 3월 3일

지 은 이　　　정 경
발 행 인　　　김 경
편 집　　　　 김 경, 전석환
포토그래퍼　　조진의, 정규민

펴 낸 곳　　　영혼의 날개
출판등록　　　2013년 02월 19일 제 2014-000285 호
주 소　　　　 서울시 마포구 마포대로 173 728호
대표전화　　　02-6380-0704
팩 스　　　　 02-6380-0723
이메일　　　　ed@wingsofspirit.co.kr
페이스북　　　facebook.com/wingsofspiritmedia
홈페이지　　　www.wingsofspirit.co.kr

ISBN 979-11-952188-2-0 03600